手机摄影
——从新手到大师

SHOUJI SHEYING—CONG XINSHOU DAO DASHI

雷 波 编著

扫描二维码，安装加阅 App，注册成功后可以在手机上观看与本书配套的视频和深度解读文章。对于图旁带有 图标的图片，扫描图片后可以播放摄影前后期讲解视频，对于图旁带有 图标的图片，扫描图片后可以阅读深度解读专业摄影技术的文章。

清华大学出版社　北京交通大学出版社
·北京·

内 容 简 介

本书共 11 章,除了讲解手机拍摄技法外,还介绍构图、光线、色彩、后期等内容,使读者在了解手机摄影基本技能的同时掌握手机摄影的正确思路,以及手机拍摄技法,为创作优秀的手机摄影作品打下基础。

编者将通过微信、微博、QQ 群等形式服务各位读者,以确保各位读者通过阅读学习本书真正掌握手机摄影的精髓。

本书封面贴有清华大学出版社防伪标签,无标签者不得销售。
版权所有,侵权必究。侵权举报电话:010-62782989 13501256678 13801310933

图书在版编目(CIP)数据

手机摄影:从新手到大师/雷波编著. — 北京:北京交通大学出版社:清华大学出版社,2018.9
ISBN 978-7-5121-3631-1

Ⅰ. ①手… Ⅱ. ①雷… Ⅲ. ①移动电话机—摄影技术 Ⅳ. ①J41 ②TN929.53

中国版本图书馆CIP数据核字(2018)第169351号

责任编辑:	韩素华
出版发行:	清华大学出版社 邮编:100084 电话:010-62776969
	北京交通大学出版社 邮编:100044 电话:010-51686414
印 刷 者:	艺堂印刷(天津)有限公司
经 销:	全国新华书店
开 本:	145 mm×210 mm 印张:6.125 字数:264千字
版 次:	2018年9月第1版 2018年9月第1次印刷
书 号:	ISBN 978-7-5121-3631-1/J·124
印 数:	1~5 000册 定价:58.00元

本书如有质量问题,请向北京交通大学出版社质监组反映。
投诉电话:010-51686043,51686008;E-mail:press@bjtu.edu.cn。

感谢以下摄影师提供作品
（排名不分先后）

林伟婷、MrΩ、唐珂、也广齐、文强、肖笛、师瑶、黄庆林、白静、张波、杨文婷、沈元英、温伟宁、谢劲林、张安臣、付祺、张张、程青、姜立岑、刘娟、Borchain、梁斯明、廖建云、李冬冬、励立红、许嘉蕾、高佳敏、潘培玉、张俊松、墨影随行、田一熙、仁泠、任腾飞、楚福增、许宏旺、童远、杨各艳、田锦忠、梁志东、朱向飞、李明明、张宝玉、张洪瑞、李菲、大象、卫振伟、刘洺椠、杨海、田馥颜、吴桂珍、残缺的光影、洺洺、小焦、尹璐、黄巢、余洪生、李文平、张军、徐英华、张昕晟、匡加佳、王莉、刘玲、玲妹妹和她的朋友们、陈维静、张博雯、张小涵、范思广、林梓、罗嫒嫒、王立盛、刘勇、刘润发、姜勇、许小白、彭冬莲、Gu、陈世东、陈康、刘顺才、刘金武、李晶晶、不羁、陈晓慧、王璞、月亮粑粑、刘佳、乔晶明、倪建华、周钊、zz photo 等。

前　言

随着大光圈、徕卡镜头、双摄像头等技术的发展，手机摄影迅速普及，用手机拍摄的图片质量也越来越高，并有大量优秀的作品问世。人们终于不用再花大价钱去买摄影器材，也不用携带很沉的设备，取而代之的是使用轻便的手机来享受摄影带来的乐趣。

为了能让更多手机摄影爱好者享受到摄影的乐趣，本书从手机摄影基础讲起，使读者先对手机摄影有正确的认识，了解如何利用手机的优势拍出优秀的照片。随后讲解如何解决手机摄影经常遇到的问题，从而避免拍摄出有严重缺陷的照片。通过学习，即便是新手也可以用手机拍出亮度适中、画面清晰、色彩准确的照片了。

很多朋友在看到别人拍摄的优秀作品时总会有类似"这是手机拍摄的吗？"的疑问。之所以会有这种疑问，是因为大部分人对如何利用手机进行拍摄没有概念。本书第 3 章至第 5 章详细介绍了如何通过合理构图、捕捉光线、善用色彩拍出具有十足美感的照片。只要每次拍摄前都进行思考，相信不久的将来你就可以拍出手机大片了。

另外，本书还对人像、旅拍、美食、静物、街拍这 5 种题材进行了实例讲解，无论喜欢拍摄哪类照片，都可以在书中找到类似的题材进行学习，照着拍也能拍出不错的照片。

丰富的后期 App 绝对是手机摄影的一大优势。这些 App 既容易操作，又十分强大。因此，本书第 11 章详细介绍了如何利用 Snapseed 让一张废片起死回生，以及多种酷炫的后期效果，每一个步骤都有截图，相信读者一定可以学会。

最后感谢那些为此书的出版做出重要贡献的人，他们都是热爱生活、善于思考、通过手机记录美好生活的摄影者，而阅读本书的读者也即将成为他们中的一员。

为了方便读者朋友及时与编者交流与沟通，欢迎加入光线摄影交流 QQ 群 327220740。关注编者的微博 http://weibo.com/leibobook 或微信公众号 FUNPHOTO，每日可以接收到新奇、实用的摄影技巧。

编　者
2018 年 8 月

目 录

Chapter 01
如何用手机拍出好照片？

手机"摄影"不是手机"拍照".. 2
手机摄影也有优势............ 3
 极强的普及性 3
 便携性、隐蔽性 4
 拍摄更灵活 5
 手机后期App方便又快捷 5
学会判断手机照片的优劣........ 7
 看画面是否很美 7
 看画面是否有趣 8
 看画面能否引发观者的思考 9
拍出好照片的5个建议.......... 11
 亮度要合适 11
 构图要仔细 12
 主题要明确 14
 时机要看准 15
 美就在身边 16

Chapter 02
杜绝手机摄影常见问题

杜绝画面模糊问题............. 18
 手机要拿稳 18
 对焦要准确 19
 防抖功能要开启 20
杜绝亮度不正常的问题......... 21
 测光位置是关键 21
 曝光补偿要用熟 22
 HDR功能要善用 23
 后期调整也不迟 25
利用手机功能解决问题......... 27
 利用白平衡解决偏色问题 27
 利用网格显示避免画面歪斜 29
 利用变焦解决距离太远的问题 .. 30
 利用连拍功能解决手机抓拍问题 31
 利用全景功能解决拍不全的问题 32

Chapter 03
构图——画面美感的来源

吸引你的叫"主体"............ 34
让主体更美的叫"陪体"........ 35
构图的核心——减法............ 36
 做减法的前提 37
 5个使画面简洁的方法 38
用线条表达画面之美............ 43
 宽阔、安宁的美——水平线.... 43
 展现生命力的美——垂直线.... 44
 动感之美——斜线............ 45
 婉转深邃之美——曲线 46
 展现层次之美——透视牵引线.. 47
用形状表达画面之美............ 48
 稳固与动感并存——三角形.... 48
 富有形式美感——矩形....... 49
 吸引观者视线——圆形....... 50
用对比表达画面之美............ 51

如梦似幻——虚实对比 51
以小博大——大小对比 52
层次突出——远近对比 52
赋予灵性——动静对比 53
光影旋律——明暗对比 53
情感丰富——色彩对比 54
用对称与均衡表达画面之美.... 55
 极致的均衡——对称 55
 防止画面失重——均衡 56
创意构图表达画面之美........ 58
 疏可走马 58
 密不透风 59
 画中有画 60
 错位构图 61
 抽象构图 62
二次构图表达画面之美........ 63
 通过二次构图弥补前期的不足 . 63
 通过二次构图改变画幅方向.... 64

Chapter 04
光线——塑造画面的灵魂

光线的方向.................... 66
 善于表现色彩的顺光.......... 66
 善于表现立体感的侧光........ 67
 逆光环境的拍摄技巧.......... 68
光线的性质.................... 69
 用软光表现唯美画面.......... 69
 用硬光表现有力度的画面...... 70
光线的应用技巧................ 71
 利用清晨和傍晚的光线........ 71
 利用阴雨天气的柔和光线...... 72
 创意方法营造条状光线........ 73
 利用积水的反射光线.......... 74

Chapter 05
色彩——渲染画面的情感

让画面更有冲击力的对比色..... 76
让画面表现和谐美的相邻色..... 77
如何让画面充满色彩？......... 78
 利用逆光为画面染色.......... 78

利用后期调整照片色彩........ 79
合理利用饱和度为照片增色.... 80
经久不衰的黑白照片............ 81
 利用黑白表现纪实的客观性.... 81
 利用黑白表现强烈的明暗对比.. 82
 利用黑白表现线条美.......... 83
 利用黑白营造历史感.......... 84
 利用黑白表现浓雾/雾霾
 的朦胧美.................... 84

Chapter 06
用手机拍摄自己和周围的人
——人像专题

做一名合格的自拍达人......... 87
 自拍角度的选择.............. 87
 自拍取景的选择.............. 88
 不同脸型的自拍技巧.......... 90
 巧用自拍杆拍美照............ 92
把别人拍美更有成就感......... 95
 抓住家庭聚会的精彩.......... 95
 合影一定要拍全.............. 96

合影也要考虑好造型 98
　　用手机更适合拍摄背景简单的
　　　人像 99
　　耍酷就要用侧光 100
　　轻松拍摄小清新人像 101
　　风情，只在回头一瞬间 102
　　侧面一样美丽 103
　　利用环境烘托气氛 104
　　抓拍自然动作体现动感 104
　　拍摄简洁画面的人像 105
　　拍出修长身材和小脸效果 105
　　不露脸也能拍得美美的 106
给孩子留一个美好的回忆 109
　　不高兴的时候也要拍 109
　　让笑容充满整个画面 110
　　调皮捣蛋不错过 110
　　小手小脚拍局部 111

Chapter 07
用手机拍摄旅途的精彩
——旅拍专题

拍摄旅途中的高山流水 113
　　利用山间云雾营造仙境效果 ... 113
　　利用前景表现层次 114
　　利用魔法时间拍摄绚丽光影 ... 115
　　寻找水中绚丽的色彩 116
拍摄旅途中的苍松翠柏 117
　　拍摄局部表现形式美 117
　　利用逆光拍摄透过树叶的星芒 ... 118
　　用剪影表现枝干的线条美 119
拍摄旅途中的奇花异草 120
　　拍摄花卉特写简化画面 120
　　利用对称构图展现残花之美 ... 121

　　利用水滴表现花卉的灵性 121
　　利用昆虫增加画面动感 123
　　营造纯净的拍摄背景 124
遇上"坏"天气不要愁 125
　　下雨天怎么拍？ 125
　　下雪天怎么拍？ 126
　　起风了怎么拍？ 127
　　起雾/霾了怎么拍？ 128
手机也能玩慢门风光 129
　　利用慢门拍摄闪电 129
　　利用慢门拍摄星轨 130
　　利用慢门拍摄平静的水面 131
　　利用慢门拍摄绚丽的车轨 132
　　利用慢门拍摄无人的景区 133

Chapter 08
用手机拍摄饕餮盛宴
——美食专题

坐在有光线的餐位 135
美食摆放很关键 136
　　利用餐具做引导线 136
　　找个白背景拍美食 137
　　美食不一定要放在一起拍摄 ... 138
拍摄角度要灵活 139
　　近拍特写表细节 139
　　俯拍充分展现美食的色彩 140
　　找好角度拍摄创意美食 141
　　逆光拍出"热气腾腾"的美食 . 142

Chapter 09
用手机拍摄精致的生活
——静物专题

利用光影让静物产生艺术美.... 144
 小物件也能不寻常 144
 光影也能做画框 145
解放你的想象力.............. 146
 你看"它"像什么 146
 一个杯子也能拍出花样 147
 自制小场景 148
让静物照更生活化............ 149
 静物也能小清新 149
 将手加入画面 150

Chapter 10
用手机表现瞬间美
——街拍专题

如何拍出优秀的街拍作品？.... 152
抓住瞬间..................... 153
 抓住有趣的瞬间 153
 抓住引人深思的瞬间 154
 抓住具有美感的瞬间 155
利用街头元素进行拍摄........ 156
 利用街头景物间的遮挡 156
 利用街头的影子 157

利用街头的色彩 158
利用街头人与物的呼应 159

Chapter 11
简单而强大的手机摄影后期
——后期专题

手机照片后期处理的基本流程.. 161
 调整构图 161
 调整曝光 162
 调整色彩 164
手机摄影后期实例教学........ 166
 让一张废片起死回生 166
 利用后期制作双重曝光效果 ... 170
 给一张照片添加文字 173
 小小星球特效 178
超好用的后期App推荐........ 182
 基础调整类 182
 滤镜类 182
 添加文字类 183
 后期合成类 183
 美颜类 183

摄影
留住最美的风景

摄影：杨文婷

Chapter 01

如何用手机拍出好照片？

手机"摄影"不是手机"拍照"

手机摄影同单反相机摄影在概念上是相通的,虽然手机的设置功能没有单反相机的设置功能那么丰富、强大,但是也有一定的调整功能,当然这只是从器材设置方面而言的。

手机摄影不只是简单地将景物记录下来,而是需要拍摄者有一定的运用画面语言表达的能力。相信每个人对美都有一定的感知能力,却不一定具备提炼能力。以拍摄花卉为例,若是拍照的话就只是单纯记录,如果懂一些摄影的理论知识与技巧,对构图、光线、色彩有所了解,并懂得如何通过手机镜头来表现,就会拍出不一样的画面,既可以表现成片的花海,也可以表现单支的花卉,还可以表现微观世界下的花朵。此外,从构图上可以拍摄出封闭式构图的花卉和开放式构图的花卉。而在光线表达上也有很多种,如可以是逆光半透明的花卉,也可以是侧光很有立体感的花卉。

摄影:张安臣

摄影:张波

手机摄影也有优势

极强的普及性

如今人们出门时,手机是必带的物品之一。因此,手机摄影真正地让每一个人都可以玩摄影,都有机会成为摄影师。

在朋友圈或各大图片分享平台,可以看到有大量优秀的手机摄影作品。这其中有一部分是手机摄影爱好者所拍摄的,还有一部分是资深的单反摄影师所拍摄的。

因此,使用手机进行拍摄早已不是摄影初学者、新手的专利,即便是专业的摄影师也有一部分人在使用手机进行作品创作,可见目前手机摄影在社会中有极强的普及性。

摄影:沈元英

便携性、隐蔽性

使用手机拍摄的另一个特点就是便携性与隐蔽性。毕竟手机与单反相机相比，其尺寸更小，方便随身携带，可以拿起来就拍。而且随着"低头族"越来越多，很多时候，在人们拿起手机拍照时都不会引起别人的注意。出色的隐蔽性是使用手机进行街头拍摄的最大优点。

下图体现了使用手机拍摄的便携性。从照片可以分析出，拍摄者一只手拽着拉环，另外一只手使用手机进行拍摄。试想一下，如果拍摄者使用的是单反相机而不是手机，单手几乎不可能稳定地控制相机，很容易就会拍摄出歪斜、模糊的照片。由于手机的轻便性，即便是单手操作，也可以保持稳定，拍摄出画面清晰、构图规整的照片。

拍摄更灵活

依旧是利用手机小巧这一优势，在拍摄某些场景时，可以灵活地选择拍摄角度或拍摄场景。

如下面这张俯视照片，稍微想象一下就可以知道，在一只手使用筷子的情况下，如果使用单反相机，受限于单反相机的质量和长度，拍摄这张照片的姿势会有多痛苦，因此在绝大多数情况下都会放弃这个角度的拍摄。但如果用手机拍摄，就可以很轻松地将手机置于包子上方进行拍摄，既简单又随意。

手机后期App 方便又快捷

相较于令很多摄影爱好者望而却步的针对单反相机拍摄的照片进行的后期技术，手机后期App简直是后期新手的救星。简简单单用手指滑动下屏幕就能做出大片特效，各种滤镜也让人眼花缭乱。甚至有些摄影者将单反相机拍摄的照片传到手机上，用手机App进行后期制作。由此可见目前手机后期App已经非常完善，功能也十分全面。

如下页这张照片，通过后期处理让照片中夕阳的色彩更温暖，前景也有了明暗变化，相比处理前，这张照片的美感更强，晚秋的氛围更浓郁。而类似这种后期处理通常只需要一两分钟就能制作完成。

后期处理前　　　　　　　　　　　后期处理后

利用手机后期App，还可以通过选择不同的模板将照片拼接起来，并做成海报、明信片等样式，在手机上处理起来要比在计算机上处理方便许多。

推荐手机必备的5款修图App

学会判断手机照片的优劣

正确认识到自己拍摄的照片有哪些优点与缺点,可以有针对性地加以改进,从而不断提高手机摄影的拍摄水平。

很多摄影者将照片进行分享后,自认为很好却没有得到很高的评价,可是又不知道问题之所在,摄影水平也一直停滞不前,久而久之就失去了继续拍摄下去的动力。因此,了解如何判断一张照片的优劣就显得很有必要。下面从几个方面来谈谈如何判断用手机拍摄的照片的优劣。

看画面是否很美

评判一张照片优劣最基本、最直观的方法就是看它是否有较强的美感。因此,在拍摄时,需要利用各种摄影语言,如构图、光线、色彩,使画面看上去更美。

有些摄影者认为,照片美不美主要看风景美不美,有美丽的风景才能拍出好看的照片,风景不美,多高的摄影水平都没用。这其实是一个普遍存在的摄影误区。

首先,美丽的风景需要用眼睛去发现,即便是在普通的场景中,只要注意观察,也时常会发现美感十足的画面。这样的画面往往会比名山大川更能吸引观者的注意力,因为这种美更有生活气息,更能打动观者。

如右侧这张照片,可能只是普通的一个楼梯间,但通过巧妙地利用光影和虚实,呈现出一幅形式美感很强的画面。

3个原则,成就手机大片

摄影:沈元英

其次，即便是美丽的风景，如果只是拿起手机随手就拍，画面也不会产生任何美感。因此，在拍摄每一张照片前，都应该对构图、光线、色彩进行仔细考虑后再按下拍摄按钮，也算对得起眼前的美景。

如下面这张照片，通过运用侧光，使景色有较高的对比度，画面有较强的层次感。画面上侧的山体形成了较大的三角形，下侧的小岛则形成了一个较小的三角形，使照片呈现出静谧、稳定之感。

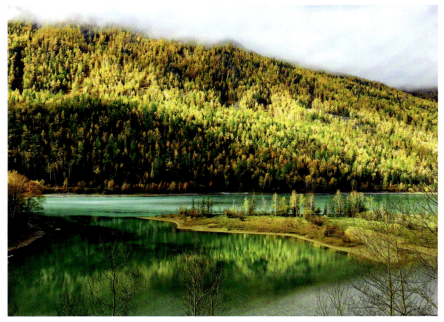

摄影：在朔之北

看画面是否有趣

如果一张照片的美感并不强，但很有趣，能够让观者会心一笑，也不失为一张优秀的作品。这类照片通常利用错视这一拍摄手法进行拍摄，让观者产生一种视觉上的新鲜感，并对画面内容进行联想。

在各大摄影分享平台上可以看到，各种视觉大片层出不穷，使得有意思的照片更容易抓住观者的眼球，获得更多的关注。

但并不是说画面有趣、有意思了，就可以完全抛弃对美感的考虑。而是依然需要拍摄者通过良好的构图将有趣的画面以一定的形式美感表达出来，否则凌乱的画面只会埋没了照片有趣的关注点。如下页这张照片，拍摄者通过一个巧妙的视角和构图，将灯和通风口组成了好似机器人的一张脸，并且具有一定

的形式美感，让观者不禁会心一笑。如果没有良好的构图，如视角不正，或者加入其他元素，就很难将拍摄者的意图表达出来，而给人一种灯就是灯，通风口就是通风口的感觉，那这张照片也就算拍摄失败了。

 手机摄影如何拍出趣味画面

摄影：付祺

看画面能否引发观者的思考

评判照片优劣的另一个因素就是看其能否引发观者的思考，而思考的来源正是拍摄者通过照片表达出来的思想，正因为拍摄者有其独立的看法，观者会揣测其想要表达什么意思，继而产生自己对照片的理解。

摄影作为一种艺术形式，除了其客观记录的功能之外，还应该充分发挥拍摄者的主观性。通俗地讲，就是拍摄者运用摄影技法，通过照片来表达自己对某种事物的看法。

"让你的作品使别人陷入思考"，这是一件比较难的事情，并不是每一位拍摄者都可以做到。抛开摄影不谈，它首先要求拍摄者本身要善于思考，对事物有自己的看法。如果拍摄者本身就没有想法，没有对事物进行思考，那么利用摄影去表达也就无从谈起了。

这里需要解释一下,并不是说思想性不强的照片就一定不是好照片,因为"好"这个字太宽泛了。照片美感强、有趣都可以说是一张好照片,但如果想将摄影进行得更深入,拍摄有表达、有内涵的照片是一条必经之路。这类照片有更强的生命力,包含更多的社会、人文价值,并像一瓶老酒,可以让观者品味很长时间。如下面这张照片,毛主席的雕像所面对的方向是一座座冒着烟的工厂,让人不禁思考,虽然这个时代的经济飞速发展,却是以环境作为代价的发展,表现了拍摄者对以环境为代价进行经济发展产生的质疑。

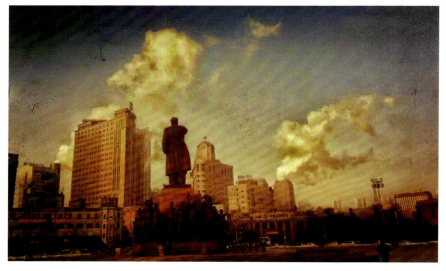

摄影:文强

如果一张照片可以同时具备以上3点,那自然是一幅十分出色的作品,但在学习摄影之初,很难拍摄出既有很强的美感,又有深刻的内涵,还有一丝趣味的照片。所以根据自己喜欢的照片风格,着重通过画面强调其中某一点是不错的选择,可以快速找到提高手机摄影水平的方向。

拍出好照片的5个建议

亮度要合适

有一个专业摄影名词叫"曝光",通俗地讲,曝光就是一张照片的亮度。如果一张照片看上去黑乎乎的,就是"欠曝";而照片看上去白茫茫一片就是"过曝"。一张亮度合适的照片就称为"正常曝光"。可想而知,无论照片黑乎乎一片还是白茫茫一片都属于失败品,因此让照片正常曝光就尤为重要。

手机控制照片曝光虽然不能像单反相机那样快速调节光圈、快门速度等数值,但可以通过手机屏幕直观地看到照片亮度是否合适,因此更容易获得曝光合适的照片。通过合理选择测光点,以及按住屏幕的同时滑动手指来调节曝光补偿的方法,在感觉亮度合适后,再按下拍摄按钮进行拍摄。具体操作在第2章会有详细讲解。

如果在前期拍摄时不小心拍摄了亮度不合适的照片,也不要担心,只要不是严重的欠曝或过曝,利用后期App,可以通过设置曝光、高光、阴影等参数将照片亮度调整至正常,具体操作在第11章会进行详细讲解。

像下图就是一张典型的欠曝照片,画面整体亮度不足,并且大面积较暗的区域黑乎乎一片,也就是常说的暗部缺失细节。

正确的曝光如右图所示,画面中无论是建筑还是天空,亮度都很合适,也就是常说的亮部、暗部均曝光正常。

摄影:白静

构图要仔细

手机摄影因受镜头与图形处理器的限制,图片的清晰度、锐度、色彩表现都无法与单反相机媲美。因此,若想拍摄出单反相机级别的大片,对构图的要求会很高。

经过仔细思考的构图会让画面有艺术美感,而随意拍摄的画面则会让人觉得只是单纯的记录。如下面两张照片,一眼就能分辨出孰优孰劣。

由此可见构图对一张照片的重要性,同样拍摄的是花卉,但美感却截然不同。下面是比较重要的3个构图总原则。

1)主次分明

首先画面中要有主体,能够很准确地表达主题,其次陪体要适宜,陪体主要是用来陪衬主体的。如右侧这张照片,路上的两位行人明显是画面的主体,下方的车则是陪体。

路面和车上的积雪让画面变得简洁,突出了作为主体的行人。汽车作为一种交通工具,与拿着行李出行的路人产生了一定的关联性,并且车头的朝向将观者的视线引向主体。从照片中可以看出,无论是画面内容还是构图的功能性都起到了突出主体的作用,令观者一眼就能观察到画面中作为主体的行人。

摄影:唐珂

2）适当的取舍

摄影初学者在拍摄时最容易犯的错误就是把所看到的景物都拍进照片里，这样的结果是，画面看起来杂乱无章，缺少明确的主题，即使本身很有气势的景物，也会变得非常平淡，所以，要对镜头中的景物进行取舍和裁切，才能使主体在画面中更加突出，尤其是在一些景点，画面中通常既有人，又有景物和建筑，这时，就要选择自己需要的和想要突出表达的对象，摒弃其他的景物。

摄影：仁泠

3）对称与平衡

画面除了要有主体之外，表现形式上的对称和平衡也很重要。拍摄时，如果只是着重表现画面的某一个方面，另外一边完全空白，会使画面有一种不稳定的感觉，这样的画面本身就缺少美感。

完美的构图是保证画面具有形式美的重要手段，拍摄者应具备从混乱的表象中找出秩序，并利用摄影手段在画面中组成有序元素的基本能力。

摄影：温伟宁

主题要明确

很多时候，初学者看到一个场景好看，就想将尽可能多的景物放在画面内，并总是希望手机视角再广一些。可是这样做的后果只会产生一张主体不明确、没有主题的照片。

在拍摄任何一张照片前都要确定想要表达的主题，再选择合适的主体去表达画面的主题。而表达主题的关键就在于是否能够突出主体，选择简洁的背景并且尽量减少对表达主题没有帮助的其他景物，这是突出主体的常用方法。

如下面这两张照片，左边的照片画面中有建筑、有树、有摩托车，无法感受到拍摄者想表达什么，也就是说这张照片没有主题。而右侧这张照片中，虽然有枯草、孩子、旗帜这些不同的景物，但能明显感受到拍摄者想表达一种自由的、无拘无束的生活状态，这就是照片的主题，而主题的表达是通过画面中作为主体的孩子及其奔跑的形态完成的，其他景物只是作为陪体出现。

摄影：唐珂

摄影是减法艺术。关于如何突出主体，在本书第3章会有详细讲解，在此就不赘述了。

在拍摄美景时，也要注意主题的表达。例如，在拍摄湖景的时候，画面中只有空荡荡的湖水，画面非常空，没有内容，也就无法表现湖面的宽阔。但如果将远山或将湖岸边的栈桥、游人、游船、飞鸟纳入画面，则画面马上就生动起来，并且由于产生了大小对比，湖景的辽阔感也会鲜明起来。

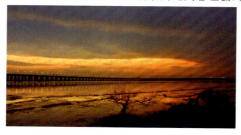

摄影：黄庆林

时机要看准

目前人们出门都会带手机，所以随时都可以用手机记录下难得的瞬间，再也不会因为没带相机而留下遗憾。

在掌握拍摄时机方面，存在这样一个误区——精彩的瞬间需要很快的反应速度才能记录下来。但无论拍摄者的反应速度多快，当发现有趣的场景再举起手机拍摄时往往已经错过了最佳时机。因此，对于拍摄时机的把握需要一定的预判。如下面这张照片，海报中的两只手好似翅膀长在了老人的身后。如果在发现这个场景后再拍摄，必然会错过最佳时机，所以需要在头脑中提前预想到类似的画面，然后在海报前等待合适的人经过，再按下拍摄按钮进行拍摄，这就是所谓的"预谋瞬间"。

摄影：朱文强

但也并不是说所有的抓拍都是有计划的等待之后再拍摄，一些持续时间会比较长的瞬间，就需要拍摄者快速拿出手机进行拍摄。如右侧这张照片，两个人的交谈会持续一段时间，此时就需要拍摄者迅速考虑好拍摄角度及构图。画面中间的树干正好将谈话的两个人分割在画面左右两侧，让画面在拥有一定形式美的同时也传达拍摄者对社交的一种思考。这种快速构图的能力需要大量的拍摄练习才能做得到。

摄影：朱文强

美就在身边

很多手机摄影爱好者在刚开始用手机拍摄时，会把看到的任何景象都记录下来，造成照片的美感不尽如人意。时间久了，他们就会认为自己拍得不美是由于景色不够美、事物太常见，从而向往着见到名山大川或难得一见的事物时再去拍摄。

其实，这个世界上的任何一件物品或景色都有其美感所在，拍得不美主要原因在于没有发现隐藏于平凡中的美。越是平凡的、常见的景象，就越有条件反复拍摄，从而拍出不一样的美感。如本页所展示的照片，本身都是日常生活中的普通景象，但通过合理的构图、较好的光影控制，就可以拍摄出具有一定美感的照片。

手机摄影的特色之一就是拍摄的便利性，只要大家认真观察生活，一定能够找到许多可以拍摄的题材，并激发对摄影的兴趣。通过所掌握的摄影技巧，再加上对选题的深度挖掘，相信一定可以很轻松地拍摄出有内涵、能够打动人的照片。

摄影：师瑶

摄影：张安臣

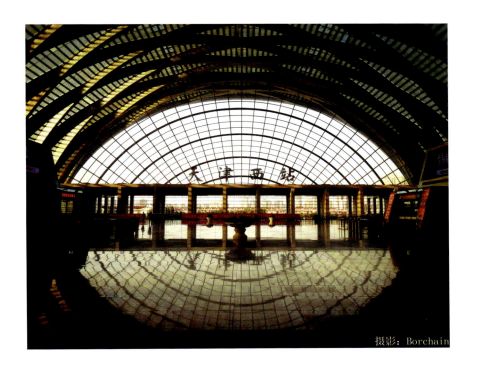

摄影：Borchain

Chapter 02

杜绝手机摄影常见问题

杜绝画面模糊问题

除非为了某些艺术效果而故意将照片拍模糊,在其余情况下,把照片拍的清晰是最基本的要求。很多摄影者在刚开始使用手机拍照时经常会发现整张照片都是模糊的,或者该清晰的地方模糊了,该模糊的地方反倒清晰了。下面这3个方法会解决拍摄不清晰的问题。

手机要拿稳

正确的持机姿势可以保证手机稳定,避免因手机抖动而造成画面模糊。下面是每一个手机摄影爱好者都应该掌握的正确拍摄姿势。

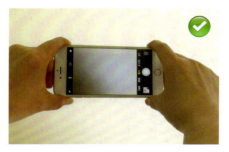

▲ 稳定的持机方式:采用横画幅构图时,可以用双手握住手机,以保持稳定

▲ 不稳定的持机方式:如果采用这种方式持机和释放快门,很容易导致画面模糊

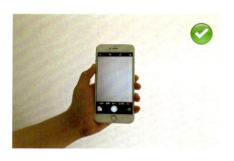

▲ 稳定的持机方式:采用竖画幅构图时,左手握住手机,并且用大拇指按下音量按键以释放快门

▲ 不稳定的持机方式:对于较大屏的手机,不建议用右手持机,这样会容易导致手机晃动

另外,由于受手机的图像处理速度所限制,在按下快门后一定不要立刻移动手机,而是继续稳定持机2~3 s,留给手机足够的处理照片时间。

对焦要准确

拍出一张清晰的照片，除了要用正确的持机姿势拿稳手机，还要保证准确对焦。

用手机对焦很简单，只要在持手机拍照时用手指触碰一下屏幕，就会看到屏幕上出现一个小方框，这个小方框的作用就是对其所框住的景物进行自动对焦和自动测光。也就是说，在这个小方框内的画面都是清晰的，在纵深关系上，画框前后的景物会显得稍模糊一些。所以，要想让照片达到令自己满意的清晰度，一定要点击正确的地方。

▲ 用手指点击一下靠近镜头的摆件，使黄色小方框对准它进行对焦，得到的画面中靠前的摆件清晰，靠后的摆件模糊

▲ 用手指点击一下远离镜头的摆件，使黄色小方框对准它进行对焦，此时得到的画面就是靠后的摆件清晰，靠前的摆件模糊

 手机摄影的技术要点——对焦

▶ 摄影师将对焦点放在猫咪的眼睛上，重点突出其好奇的眼神

摄影：张张

防抖功能要开启

有的手机具有防抖拍摄功能，这是一种校正功能，当开启这个功能后，即使拍摄时手抖动了，手机的成像系统也能够通过防抖运算，得到比较清晰的画面。

不得不指出的是，防抖系统成功校正抖动是有一定概率的，这与个人的手持能力有很大关系，所以拍摄的时候还是要多点耐心。下面这张照片是开启了光学防抖功能之后拍摄的花卉，可以看到画面中最清晰的部分成像非常锐利。

▲ 安卓系统手机设置光学防抖模式的界面图

▲ 拍摄微距画面时，为了避免手机抖动可开启手机的光学防抖模式，以便得到清晰的画面

摄影：姜立岑

杜绝亮度不正常的问题

用手机拍摄的照片有的特别亮，白得刺眼；有的照片又很暗，黑乎乎一片，还没法控制，感觉拍摄就是看"手机心情"。出现这种状况的原因在于手机判定的画面亮度与实际情况出现了偏差。通过以下3项法则可以有效杜绝这种情况，使手机拍摄的照片亮度均在拍摄者的掌控之中。

测光位置是关键

使用手机拍照时，用手触碰屏幕时会出现一个小方框，这个小方框的作用就是对其框住的景物进行自动测光，当点击屏幕上亮度不同的地方或景物时，小方框的位置也会随之发生改变，照片的亮度会跟着发生变化。

想要调整画面的亮度，可采取以下方法。

若想拍出较暗的画面效果，可对准浅白色（较亮）的物体进行测光，也就是说要将方框移动到浅白色（较亮）的物体上。

若想拍出较亮的画面，则可对准深黑色（较暗）的物体进行测光，也就是说要将方框移动到深黑色（较暗）的物体上。

手机摄影的技术要点——测光

▲ 拍摄时如果使对焦框对准黑色的笔记本进行测光和对焦，此时，黑色笔记本曝光正常，但手链与桌面都曝光过度

▲ 拍摄时如果使对焦框包含部分手链与黑色的笔记本进行测光，画面曝光基本正确，没有过曝、欠曝的区域

▲ 拍摄时如果使对焦框对准画面中较亮的手链进行测光和对焦，画面整体偏暗

但是此种方法有其局限性，就是对焦点和测光点无法分开操作。例如，想拍摄较亮的景物，根据上一节讲过的如何拍摄清晰的照片，需要将对焦点选择在这个较亮的景物上，但画面就变黑了。难道就没有办法让焦点既选择在较亮的景物上，又让画面变得明亮些吗？通过第二个方法即可有效解决。

曝光补偿要用熟

曝光补偿听起来好像是很专业的词，其实就是调整画面的亮度，如果希望画面亮一些就要加曝光补偿，如果希望画面暗一些就减曝光补偿。

很多主流手机，如iPhone、小米、华为、OPPO就都提供了曝光补偿功能，使用起来非常方便。下面以iPhone手机为例来讲解操作方法。

手机摄影的技术要点——曝光补偿

▲ 使用 iPhone 6 Plus 手机拍摄照片时，点击屏幕会使手机在该范围内对焦并出现黄框，如果认为画面亮度不合适，则用手指按住屏幕上下滑动，即可调整亮度，也就是调整曝光补偿

▲ 当用手指按住屏幕并向上滑动后，可以看到画面明显变亮，并且在黄框右侧出现了小太阳图标，以此标识目前是在增加曝光补偿

▲ 当用手指按住屏幕向下滑动后，可以看到画面明显变暗，同样会出现小太阳图标，以标识目前是减少曝光补偿

如果使用的是安卓系统手机，各个品牌手机的曝光补偿操作界面会有所区别，以下操作方法仅供参考。

▲ 使用安卓系统手机调整曝光补偿时，点击右下角的"EV"后，会弹出详细的设置模式

▲ 将曝光补偿图标向右移动可以增加曝光补偿，画面变亮

▲ 将曝光补偿图标向左移动可以降低曝光补偿，画面变暗

通过此种方法就可以令拍摄者根据实际情况来对画面亮度进行实时控制，而不用期待手机自动识别出正确的画面亮度。

HDR功能要善用

虽然曝光补偿功能可以让拍摄者手动调整画面亮度，但却只能令画面整体变亮或变暗。当光线的明暗对比太过强烈时，手机拍摄可能会出现高光处曝光过度或暗部曝光不足的问题。例如，在日出日落的时候，天空、太阳、地面同时出现在画面中的话，照片呈现出要么天空完全没有细节，地面拍得很美；要么天空挺好看，地面却漆黑一片。

遇到上述问题时，就需要使用第三种方法解决：开启HDR功能。这样拍摄出来的照片无论高光还是阴影部分，都能够获得充分的细节。

在手机上设置HDR功能很方便，iPhone手机的HDR模式就出现在屏幕的上方，直接点击即可；安卓系统手机可以在拍摄模式里面找到HDR的图标，直接点击即可开启此拍摄模式。

如果在开启HDR功能之后，拍摄效果仍然差强人意，就需要安装和使用专业的HDR拍照软件了。很多手机中的拍照App都会内置HDR效果，如Mix就提供了大量的滤镜效果，其中就包括了多种可选的HDR滤镜。

▲ 未开启 HDR 功能拍摄的画面，天空中的云彩有些曝光过度，而背光的花朵则有些曝光不足

▲ 开启 HDR 功能拍摄的画面，可看出天空的云彩和花朵损失比之前明显减轻了，画面层次更加细腻

▲ 华为手机 HDR 功能设置界面

▲ iPhone 手机 HDR 功能设置界面

后期调整也不迟

如果在前期拍摄时出现失误,或者没有充足的时间调整画面亮度,在后期处理App如此强大的今天,完全可以轻松地在后期中调整画面亮度。通过后期还可以对局部进行亮度的调整,该功能对于明暗对比较大的照片十分好用。

对于画面较暗的照片,通过后期的滑动条可以轻松变亮。下面展示了分别使用Mix、Pixlr、Snapseed、Polarr、相机360、Enlight对照片进行提亮处理的界面。

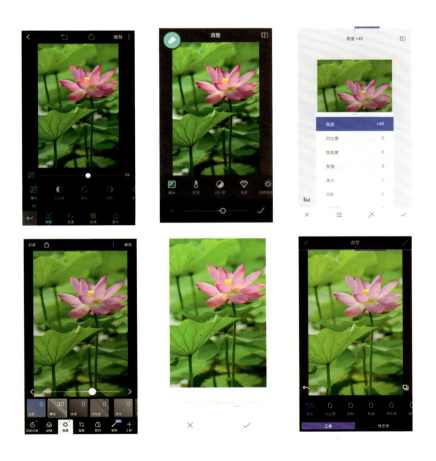

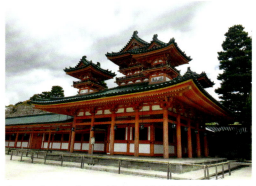

▲ 经过后期调整后的建筑在画面中的曝光变得更加合适

使用后期处理App能够将暗的照片调亮，自然也能够将亮的照片调暗，在操作的时候，两者的区别仅在于滑块拖动的方向而已。下面展示了分别使用Mix、Pixlr、Snapseed、Polarr、相机360、Enlight将照片压暗的界面。

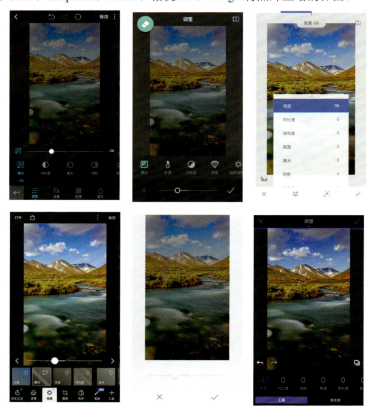

利用手机功能解决问题

利用白平衡解决偏色问题

许多刚开始使用手机进行拍摄的摄影爱好者,经常发现自己所拍摄的照片颜色不正,而别人在夜晚拍摄的照片比自己拍的照片更蓝;别人在日出日落时拍摄的照片比自己拍的照片更黄,这些问题的答案其实只有一个——白平衡。

iPhone手机没有白平衡模式,可下载iPhone手机专用拍照App设置白平衡;安卓系统手机可在设置里面找到白平衡功能,如华为手机点击白平衡后会显示各种白平衡,选择需要的一项即可,努比亚手机按住"WB"图标左右滑动即可选择自己需要的选项。白平衡的选项可以在拍摄界面进行设置,点击相应白平衡模式即可。手机的白平衡模式包括自动、白炽光、日光、荧光和阴天等。

- 在相同的光源环境中拍摄时,自动白平衡的准确率非常高,一般情况下,选用自动白平衡均能获得较好的色彩还原效果。自动白平衡通常为手机的默认设置。
- 在相同的光源环境中拍摄时,白炽光白平衡适合拍摄与其对等的色温条件下的场景,而拍摄其他场景会使画面色调偏蓝,严重影响色彩还原。
- 在相同的光源环境中拍摄时,日光白平衡比较强调色彩,颜色显得比较浓且饱和。此种模式适用于直射阳光下,能获得较好的色彩还原。
- 在相同的光源环境中拍摄时,荧光白平衡可以营造出偏蓝的冷色调效果。
- 在相同的光源环境中拍摄时,阴天白平衡可以营造出一种呈现浓郁红色的暖色调感觉,给人一种温暖的感觉。

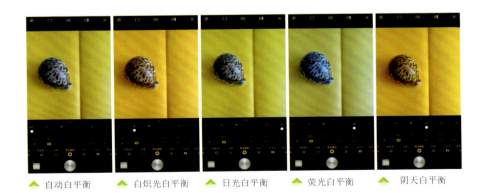

▲ 自动白平衡　　▲ 白炽光白平衡　　▲ 日光白平衡　　▲ 荧光白平衡　　▲ 阴天白平衡

值得一提的是，有的手机除了提供白平衡选项之外，还提供色温调整的功能，如安卓系统的努比亚手机的色温就非常实用，可以很精准地纠正画面的偏色。色温并不是指色彩的温度，这个概念基于一个虚拟的黑色物体在被加热到不同温度时所发出的不同颜色的光。其过程类似于加热铁块，当铁块变成红色时，实际上温度并不十分高；但当铁块变成蓝色时，温度会非常高。因此，色温越低，光源中的红色成分就越多，也就是"暖光"；色温越高，光源中的蓝色成分就越多，也就是"冷光"。

设置白平衡实际上就是控制色温，其作用是让手机对拍摄环境中不同光线的色温造成的色偏进行修正。当选择某一种白平衡时，实际上是在以这种白平衡所定义的色温设置手机。例如，当选择白炽灯白平衡模式时，实际上是将手机的色温设置为3 000 K；如果选择的是阴天白平衡模式，就是将色温设置为6 000 K。各类白平衡的名称，只是为了使摄影师更加便于记忆与识别。

所以，如果希望更精细地调整画面的色彩，也可以通过设置色温值的方式来实现；如果只是想以更简便、易懂的方式理解色温、调整色温，只需要掌握不同白平衡对画面的影响即可。

 手机摄影的技术要点——白平衡

▲ iPhone 手机专用拍照 App 的白平衡功能

▲ 华为手机的白平衡功能

利用网格显示避免画面歪斜

在海边或是视野开阔的草原上拍摄时,地平线是不是处于水平位置会影响画面的美观,所以在拍摄时,可以开启手机的网格线功能,以便进行水平线构图。

以iPhone手机为例,要显示网格,可以开启并解锁iPhone手机,进入"设置"程序,往下滑动屏幕,在菜单中找到并且打开"照片与相机"选项,继续往下滑动屏幕,就可以看到"网格"设置选项了,将其设置为开启即可。

其他手机的相机或第三方相机App,也可以通过相机中的相关菜单进行设置,以显示网格。

▲ 在iPhone 6 Plus手机里,点击"照片与相机"

▲ 打开"网格"即可开启网格模式

▲ 安卓系统手机设置开启网格模式的界面图

▲ 在开启了手机网格模式后拍摄的画面中,可以看出水平线非常平

利用变焦解决距离太远的问题

手机的变焦功能是指可以将远处的景物拉近拍摄,这种变焦功能的实质是放大了画面,说得专业一点儿,就是用到了数码变焦。这种变焦的方法,会使画面的质量变差,所以,有人会建议慎用手机的变焦功能,其实手机摄影本来就不是以画质取胜的,不必太在意成像质量,只要在可以接受的范围内,就应该使用变焦功能。

以下两种情况就经常要用到变焦操作。

一是想把远处的景物拉近之后拍摄,使构图更加紧凑和简洁。

二是在拍摄微距效果照片的时候,如果靠得太近不能够对焦,此时可以后退一些,再使用数码变焦将其拉近放大拍摄。

开启 iPhone 手机的相机,用两个手指在屏幕上滑动,就会出现变焦杆。松开两个手指之后,只用一个手指拖动变焦杆上的圆点,即可实现数码变焦。

在安卓系统手机上用两个手指向两边滑动即可实现变焦,向相反方向滑动可放大拍摄,向内汇聚滑动可拉远拍摄。

▲ iPhone 6 Plus 手机广角端拍摄界的面图

▲ iPhone 6 Plus 手机拉近后拍摄的界面图

▲ 安卓系统手机广角端拍摄的界面图

▲ 安卓系统手机拉近后拍摄的界面图

利用连拍功能解决手机抓拍问题

孩子与宠物是非常具有挑战性的拍摄题材，因为他们总是跑来跑去，因此难得拍出几张精彩的照片。针对这样的拍摄题材，如果让有经验的手机摄影爱好者来分享经验，那么他一定会告诉你，开启手机上的连拍功能。即在拍摄时一直按下快门键，此时，手机会一次性连续拍下多张照片，这样就可以后期从多张照片中选取最精彩的画面，确保抓拍的成功率。

除了长按相机界面的快门按钮可以实现连拍，在使用音量键进行拍摄时，长按音量键，也可以实现连拍。

下面的这组照片是笔者使用连拍功能拍摄的在舞台上跑动的小女孩，从这组照片可以看出来，照片之间动作的幅度都比较小，这一方面证明了连拍的速度非常快，另一方面也表明使用这种方法的确可以抓拍到非常细微的，甚至用肉眼难以觉察的小动作及瞬间表情。

▲ 安卓系统手机设置连拍模式界面图

▲ iPhone 6 Plus 手机连拍模式界面图

▲ 以连拍模式拍摄的小女孩的画面

利用全景功能解决拍不全的问题

现在绝大多数手机都有全景拍摄的功能，"扫"摄一圈或半圈，就能够将四周的景物记录下来。

全景照片不仅有趣味，还可以表现出大气的视觉效果。相对于单反相机，手机拍摄全景更加便捷，成像速度更快。

在此以iPhone手机为例讲解全景照片的拍摄技巧，其具体方法为：打开iPhone手机应用程序，默认情况下，向右滑动2次可以切换至"全景"模式。

拍摄全景照片时，有以下几点需要注意。

（1）全景模式在默认情况下是从左边开始拍摄的，可以通过点击箭头改变拍摄方向。

（2）拍摄时最好保持双脚不移动，手要稳一点，确保箭头匀速从一侧移到另外一侧。

（3）拍摄时要确保白色的箭头一直在横线的中间，再向左侧或向右侧移动，不要使箭头的肩部高于黄色的水平线或低于黄色的水平线，否则拍摄出来的画面就会缺少一块。

（4）拍摄时，若停留时间过长，相机会自动完成当前的全景拍摄。

（5）拍摄全景照片结束点的选择很重要，不及时停止会拍进不协调的画面，如在拍摄大街时，拍了闯进画面的路人或突兀的建筑物，破坏画面的整体美感，所以拍摄前需要多观察拍摄环境。

▲ 华为手机设置全景拍摄模式的界面图

▲ iPhone 6 Plus 手机拍摄全景的界面图

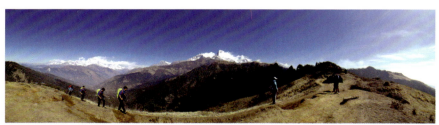
▲ 以全景模式拍摄的画面视野很开阔

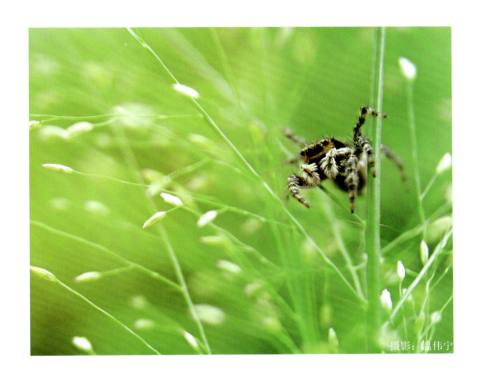

摄影：温伟宁

Chapter 03

构图——
画面美感的来源

吸引你的叫"主体"

"主体"是指拍摄中所关注的主要对象,它是画面构图的主要组成部分,也是集中观者视线的视觉中心和画面内容的主要体现者,还是使人们领悟画面内容的切入点。因此,画面中吸引观者的元素往往就是一张照片的主体。

主体可以是单一对象,也可以是一组对象。从内容上来说,主体可以是人,也可以是物,甚至可以是一个抽象的对象;而在构成上,点、线与面也都可以成为画面的主体。主体是构图的行为中心,画面构图中的各种元素都围绕着主体展开,因此主体有两个主要作用:一是表达内容,二是构建画面。

简单地说,构图就是为了表现主体而存在的。构图是否合理,就在于画面能否突出主体并且有一定的美感。

如下面4张照片中,图1的主体是水龙头的影子;图2的主体是画面中的花卉,图3的主体是一片落叶;图4的主体则是小猫。

图1

图2

图3

图4

让主体更美的叫"陪体"

所谓陪体,是相对于主体而言的。有主体的存在,才会有陪体。一般来说,陪体分为两种,一种陪体是和主体相一致或加深主体表现的,用来支持和烘托主体;另一种陪体是和主体相互矛盾或背离的,以拓宽画面的表现内涵,其目的依然是强化主体。简单地说,是否加入陪体、如何加入陪体的唯一标准就是看能否增强主体的表现力。

摄影作品对于陪体的表现也有一定的要求,陪体必须是画面中的陪衬,用以渲染主体,并同主体一起构成特定情节的被摄对象。它是画面中同主体联系最紧密、最直接的次要拍摄对象。但值得注意的是,陪体在画面中的表现力不能强于主体,否则就会本末倒置。当然,陪体也并不是必需的元素,某些特定的画面并不需要出现陪体。

如下面这张照片,就是通过陪体来支持和烘托主体。如果没有右侧的苹果笔记本,画面传达出的生活气息就会大打折扣,内容方面也会略显单调。

摄影:zz photo

构图的核心——减法

构图为何要做减法？归根结底是因为，一张照片如果想抓住观者的注意力，就一定要有陌生感。什么是陌生感呢？就是拍摄出来的跟大家在日常生活中所看到的景象不一样。如一个很普通的杯子，在办公桌上看到的和买这个杯子时在广告图片上看到的就会有区别，这就是陌生感。

为何陌生感一定要做减法呢？因为平常我们看到的景象太丰富了。还是以办公桌上的那个杯子为例，我们在观看时不可避免地会把周围的文件、计算机、键盘都纳入视野里，谁也不会为了只看杯子而把视野内的其他事物屏蔽掉。但是，摄影却可以将我们不想看到的事物统统排除在画面之外，从而使照片展现的画面与日常看到的实景不太一样，这也就是摄影为何要做减法的原因。

50张顶级作品告诉你手机摄影怎么玩

摄影：姜立岑

做减法的前提

摄影构图是为表现主体服务的,因此做减法的前提就是要有利于主体的表达。在画面中有些陪体对表达主体、表现主题有帮助,就不能被减去。而那些对主体表达没有帮助的画面元素就可以排除在镜头之外了。

如何判断画面内容对主体表达有没有帮助呢?一个简单的方法就是看陪体跟主体有没有关联,如果有关联那就适当地表现陪体,若没有关联,就可以选择减去这部分内容。

如下面这张照片,很明显主体是这棵绿树,而周围的废墟则是陪体。在这张照片中,正是因为有废墟作为陪体才赋予照片破旧立新的含义,所以废墟是必须包含在画面中的。但天空却异常干净,因为天空中的任何元素都不会对突出主体及表现主题有帮助,这也是拍摄者在选择拍摄角度时考虑的因素之一。

 手机摄影的构图与光线之构图

摄影:张俊松

5个使画面简洁的方法

使画面简洁的一个重要原因就是要力求突出主体，下面介绍5个常用的方法。

仰视以天空为背景

如果拍摄现场太过杂乱，而光线又比较适合的话，可以用稍微仰视的角度拍摄，即以天空为背景营造比较简洁的画面。根据画面的需求，可以适当调亮或压暗画面，使天空过曝成为白色或变为深暗色，以得到简洁的背景，这样主体在画面中会更加突出。

▶ 从下往上拍摄避开杂乱的环境，以天空为背景得到简洁的画面

摄影：潘培玉

俯视以地面为背景

如果拍摄环境中条件限制很多，没有合适的背景时，也可以以俯视的角度拍摄，将地面作为背景，从而营造出比较简单的画面。使用这种方法时可以因地制宜，如在水边拍摄时，可以将水面作为背景；在海边拍摄时，可以将沙滩作为背景；在公园拍摄时，可以将草地作为背景。

摄影：林梓

找到纯净的背景

要想画面简洁,背景越简单越好,由于手机不能营造比较小的景深,也就是说,背景不可能虚化得非常明显。为了使画面看起来干净、简洁,最好选择比较简单的背景,可以是纯色的墙壁,也可以是结构简单的家具,甚或是画面内容简单的装饰画等。背景越简单,被摄主体在画面中就越突出,整个画面看起来也就越简单、明了。

摄影:李冬冬

故意使背景过曝或欠曝

如果拍摄的环境比较杂乱,确实无法避开的话,可以利用调整曝光的方式来达到简化画面的效果。根据背景的明暗情况,可以考虑使背景过曝成一片浅色,或者欠曝成一片深色。

要让背景过曝,可以在拍摄的时候增加曝光;反之,应该在拍摄的时候降低曝光,让背景成为一片深色。

摄影:文强

使背景虚化

如前所述，利用背景朦胧虚化的效果，可以特别有效地突出主体。虽然受到感光元件的限制，手机无法拍摄出那种能够与专业单反相机相媲美的浅景深（背景模糊虚化）效果，但如果按下面的方法进行拍摄，也能够得到背景有些虚化的画面。

在用手机拍摄时，在能够对焦的情况下，尽量靠近被拍摄的对象。有些手机可以手动控制光圈，此时应该使用大光圈（光圈值比较小，如F1.2、F2等）进行拍摄。

也可以在手机中安装更专业的拍照App，如相机360、Procam等。

如果有手机外接镜头，还可以使用外接的微距镜头来拍摄。

摄影：田锦忠

摄影：zz photo

除此之外，使用iPhone 7的人像模式也可以轻松拍出背景虚化的照片。原因在于iPhone 7拥有双摄像头，可以模拟出媲美单反相机的虚化效果，算是弥补了手机摄影浅景深效果不足的问题。

打开手机照相功能后，滑动屏幕选择人像模式，可以看到除了对焦的主体清晰外，背景出现了明显的虚化效果。

在使用这一功能时，手机会提示最佳虚化效果所需的拍摄距离。如下图所示，当手机离被摄体过近时，屏幕上会提示移远一点拍摄；当到达最优虚化效果的距离时，会发现效果明显更好，并且会有底色为黄色的文字"景深效果"出现，这时就可以按下快门拍摄了。

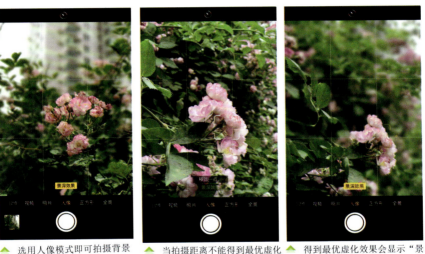

▲ 选用人像模式即可拍摄背景虚化的照片

▲ 当拍摄距离不能得到最优虚化效果时会有提示

▲ 得到最优虚化效果会显示"景深效果"字样

下面是一组使用iPhone 7人像模式实拍的图片，对比一下即可发现背景虚化效果产生的作用。

右侧这张照片并没有使用人像模式拍摄，背景的绿色植被清晰可见。

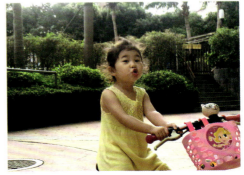

将iPhone 7调整为人像模式进行拍摄后，可以看到下图的背景出现了明显的虚化效果。

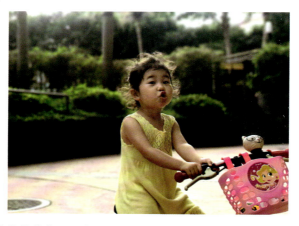

再通过简单的剪裁、调色处理，一张不错的儿童照片就诞生了。

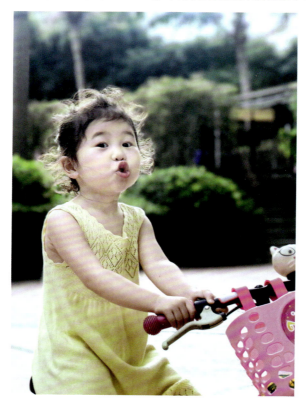

用线条表达画面之美

宽阔、安宁的美——水平线

水平线能使画面向左右方向产生视觉延伸感,增强画面的视觉张力,给人以宽阔、安宁、稳定的画面效果。在拍摄时可根据实际拍摄对象的具体情况,安排、处理画面的水平线位置。

例如,右侧的3张照片,其实拍摄的是同一个场景。根据画面要表达的重点不同,在画面中使用了3种不同高度的水平线构图方式。

如果想着重表现地面景物,可将水平线安排在画面的上三分之一处,避免在画面中有天空出现。

反之,如果天空中有变幻莫测、层次丰富、光影动人的云彩,可将画面的表现重点集中于天空,此时可调整画面中水平线的位置,将其放置在画面的下三分之一处,从而使天空在画面中占的面积比较大。

除此之外,还可以将水平线放置在画面中间的位置上,以均衡对称的画面形式呈现开阔、宁静的画面效果。此时,地面与天空各占画面的一半。

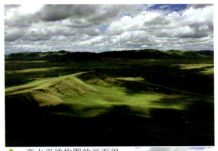

▲ 高水平线构图的画面很适合表现地面的景物

摄影:刘娟

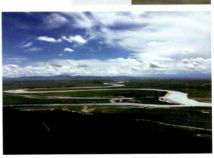

▲ 中水平线构图的画面看起来给人很平稳的感觉

摄影:刘娟

▲ 低水平线构图的画面很好地表现了蓝天白云的景象

摄影:刘娟

展现生命力的美——垂直线

画面中的垂直线条往往具有高大、坚定和生命力等寓意,通常用来拍摄树林,合理分布的垂直线能创造强烈的形式美感。

在拍摄时需要注意,不能让不同层次的线条产生叠加关系,如在拍摄人像时,被摄者头顶"长"出一棵树来,将会成为画面的硬伤。

同样,在利用垂直构图时,虽然由于手机镜头的焦距导致画面有一定的畸变,但将手机拿正,保证线条是竖直状态,也是重中之重。

垂直线分布的疏与密会让画面产生不同的视觉感受,如下面这两张照片,稀疏的垂直线分布更强调画面意境,而紧密排列的垂直线则更突出形式美感。

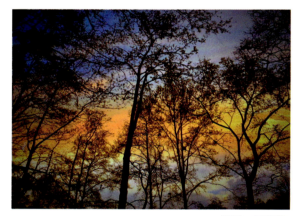

摄影:田馥颜

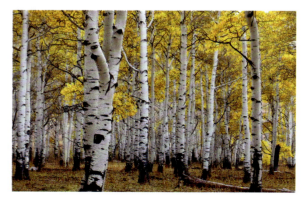

动感之美——斜线

斜线能使画面产生动感,并沿着斜线的两端产生视觉延伸,加强画面的延伸感。另外,斜线构图打破了与画面边框相平行的均衡形式,与其产生势差,从而使斜线部分在画面中被突出和强调。

拍摄时可以根据实际情况,刻意将在视觉上需要被延伸或被强调的拍摄对象处理成画面中的斜线元素加以呈现。

使用手机拍摄时握持姿势比较灵活,所以为了使画面中出现斜线,也可以斜着拿手机进行拍摄,使原本水平或垂直的线条在手机屏幕的取景画面中变成一条斜线。

▲ 以斜线构图表现极简风格的电线,为画面增添几分动感 摄影:白静

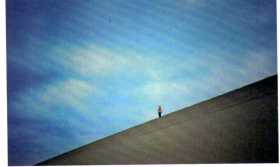

▲ 斜线构图可以很好地表现出沙丘的坡度 摄影:许宏旺

婉转深邃之美——曲线

S形曲线通常给人一种婉转柔美的感觉。可以通过调整拍摄的角度，使所拍摄的景物在画面中呈现S形曲线。由于画面中存在S形曲线，因此其弯曲所形成的线条变化能够使观者感到趣味无穷。

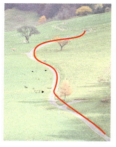

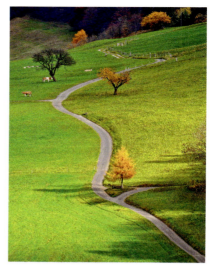

▲ 呈S形的小道，给画面增添了活泼感

如果拍摄的题材是女性人像，可以利用合适的摆姿使画面呈现漂亮的S形曲线。

在拍摄河流、道路时，也常用这种S形曲线构图手法来表现河流与道路蜿蜒向前的感觉。

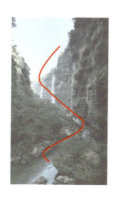

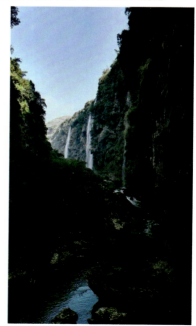

▲ 通过山脊与河流形成优美的S形曲线　摄影：田一熙

展现层次之美——透视牵引线

透视牵引线能将观者的视线及注意力有效牵引、聚集在画面中的某个点或线上,形成一个视觉中心。它不仅对视线具有引导作用,而且还可以大大加强画面的视觉延伸性,增强画面空间感。

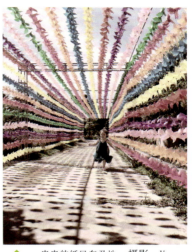

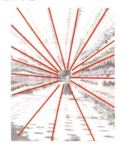

由于画面中相交的透视线所呈角度越大,画面的视觉空间效果越显著,因此在拍摄时,镜头、拍摄角度等都会对画面透视效果产生相应的影响。例如,镜头视角越广越可以将前景尽可能多地纳入画面,从而加大画面最近处与最远处的差异对比,获得更大的画面空间深度。

▲ 一串串的纸风车及地砖的图案在手机镜头下形成透视牵引线的效果,大大加强了画面的空间感,而正向镜头方向跑来的小女孩则是画面的视觉中心 摄影:Vancy

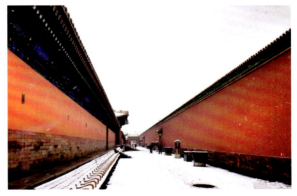

▲ 利用手机镜头的广角效果表现建筑,形成透视牵引线的效果,大大加强了画面的空间感 摄影:仁泠

用形状表达画面之美

摄影是将三维场景转换为二维图像的过程,其中必然存在各种形状和平面的组合。如果在拍摄时可以发现并利用这些形状,则会明显提升画面美感。

稳固与动感并存——三角形

画面中的三角形以不同的形式处于不同的位置,会产生截然不同的效果。如果三角形在画面底部,并且很端正,那么会为画面带来稳定、平和之感,如下面这张照片。

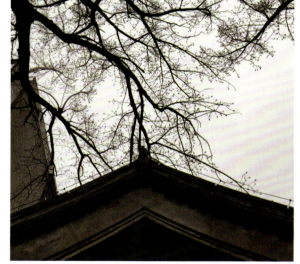

摄影:墨影随行

如果三角形处于画面中偏上的位置,并且角度比较随意,那么此时的画面就会给人一种充满动感的感觉。

摄影:廖建云

富有形式美感——矩形

矩形在日常生活场景中很常见,正是由于常见,当矩形集中出现时反而会引起观者的陌生感。这种与日常认知的反差,产生了画面新奇感,通过合理构图,则可以使画面既有新奇感又有美感。

摄影:1084792524

摄影:卫振伟

吸引观者视线——圆形

圆形是弧线的一种表现形式,具有强烈的汇聚视线的功能,容易给人留下深刻印象,圆形内部的物体会毫无疑问地成为视觉中心。此外,圆形可以产生很强烈的透视效果,使画面具有纵深感。

在下面这张照片中,摄影师通过巧妙地选择拍摄角度,完美地诠释了圆形构图的作用。通过在灯笼的正下方拍摄,利用灯笼的形态将观者视线集中在画面中央。即便画面中央的景物并不是那么吸引人,但由于圆形构图的作用,视线不由得向中间靠拢,给观者一种很奇妙的视觉体验。

摄影:廖建云

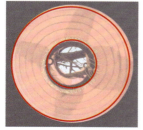

用对比表达画面之美

利用对比进行构图是一种常用手法,它可以将观者的注意力吸引到主体上,并使其成为画面中压倒性的绝对中心。任何一种差异都可以形成对比,如大小、形状、方向、质感及内容。

无论是哪一种艺术创作,对比几乎都是最重要的艺术创作手法之一。虚实、明暗、颜色等,都可以成为对比的方式。

如梦似幻——虚实对比

人们在观看照片时,很容易将视线停留在较清晰的对象上,而对于较模糊的对象,则会自动"过滤掉"。虚实对比的表现手法正是基于这一原理,即让主体尽可能地清晰,而其他对象则尽可能地模糊。人像、花卉摄影通常使用虚实对比手法来突出主体。

如下面这张照片,通过设计一个水滴映花的场景,再利用虚实对比的手法,就可以拍摄出一张唯美、梦幻的图片。

 8招教你用手机拍摄大片

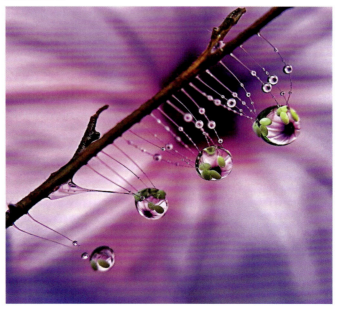

摄影:梁志东

以小博大——大小对比

大小对比是最直观地突出主体的方式,可以通过近大远小的透视关系,让主体离镜头近一些,陪体远一些,这样主体占画面的画幅比较大,从而突出主体。

但主体"小"、陪体"大"也是突出主体的一种方式,而且会使照片充满意境。重点在于,主体虽小,但位置一定要处在视觉中心。

如右侧这张照片,画面中的人物是主体,所占画幅远不如天空、地面及水面。但由于人物处在视觉中心,所以观者依旧会被主体所吸引,让画面颇具意境美。

摄影:励立红

层次突出——远近对比

当三维空间被压缩成二维空间后,描述画面纵深感最有效的方法就是使用透视牵引线。右侧这张照片将乡村小路作为透视线,使围墙、树木及远处的房屋形成远近对比,让观者明显感受到围墙、树木、房屋在画面中的层次感。

摄影:杨海

赋予灵性——动静对比

运动的主体与静态的背景对比可以让主体显得更为突出，如右侧这张照片中采蜜的蜜蜂与花卉形成鲜明的动静对比，让观者的视线不由自主地集中在蜜蜂这一主体上，使得蜜蜂更为生动，画面也充满灵性。

摄影：任腾飞

光影旋律——明暗对比

明暗对比产生的差异化非常强，足以吸引观者的绝大部分注意力，可以采取将要突出的明亮主体置于较暗的环境下，也可以按相反的方法。

人们常说摄影是用光的艺术，那么什么是用光呢？用光其实就是控制画面的明与暗。生活中处处存在明暗对比，但如果没有经过训练，很难发现明暗对比的美感所在。这就需要摄影者时刻留意身边不同层次的明暗变化，多拍，多练，渐渐就会对明暗十分敏感，摄影技术定会上升一个层次。

通过强烈的明暗对比还可以将一些规律性变化的形状凸显出来，得到一幅形式美感较强的照片。

如果对明暗变化的感受不是十分明显，可以在生活中先多注意观察高光与阴影这种对比度很大的明暗变化，然后再去观察一些细微的明暗过渡。熟练掌握明暗对比，不但会提升照片的形式美感，更重要的是会令照片更有层次。

摄影：童远

情感丰富——色彩对比

最容易形成对比的方式之一，就是利用颜色形成对比，如黑与白、红与绿等都可以在颜色上形成对比。注意：在构图的时候尽量让画面中一种颜色的面积较大，而另一种颜色的面积较小，可以考虑以3：7甚至2：8的比例分配画面。如果两种色彩所占的比例相同，对比会显得过于强烈，例如，红与绿如果在画面上占有同样的面积，就容易让人头晕目眩。

摄影：朱向飞

对画面中主体外的景物进行去色处理也是一种色彩对比的构图手法，即通过使用后期App只保留主体的颜色来表达情感、思想。这种方法得到的画面属于有色与无色的对比类型。如下面这张街拍照片，对作为陪体的高楼进行了消色处理，象征着冷漠与城市生活的压抑，而老人们红色的衣服则象征着热情，不禁让人对他们人老心不老的生活态度产生赞赏之情。

 10招教你用手机也能拍冷暖对比大片

摄影：潘培玉

用对称与均衡表达画面之美

极致的均衡——对称

对称构图通过严谨的上下左右元素一致而形成独有的形式美感。对称构图常见于拍摄水面倒影或本来具有对称性的动植物及其他物品。这样的画面会给人一种宁静、平衡的感受。

摄影：Borchain

除了常见的对称题材，如果善于发现生活中的对称，则会拍摄出更多精彩的场景。如第56页上半部这张照片，利用建筑中轴对称的特性，配合人物造型进行拍摄，画面美感很强，而且可以感受到拍摄者希望通过这个画面传达某种思想、情感。

构图的知识点是死的，拍摄时要灵活运用，不要拘泥于常规的拍摄题材与构图方法。

摄影：童远

防止画面失重——均衡

均衡构图的核心在于平衡画面的重量，不要让其有失重的感觉。根据人眼的视觉感受，大的物体比小的物体重，深色的物体比浅色的物体重，有生命的物体比没有生命的物体重。画面均衡虽然不会令图片多么出彩，但却是大多数优秀作品的共同点（除非特意表现失重感）。

在下面这张照片中，人物的位置明显运用了三分法构图，处于靠近左侧三分线处，但这样一来，左侧就会显得很重。拍摄者利用右侧体积更大的船来平衡画面的重量，这张照片就显得很均衡。想象一下，如果没有右侧的船，这张照片就会因为失重而拍摄得比较失败。所以，在拍摄时就要考虑画面是否均衡的问题。

摄影：张洪瑞

下面这张照片则很好地利用了重量的视觉感受来调节画面的均衡。从体积上看，古塔明显要比左侧蹲着的人高大许多，也正因为这种高大和低矮的对比，给这张照片增添了不少观赏乐趣，但并不觉得有明显的失重感。这是因为有生命的物体在视觉感受上要比没有生命的物体重。其原因在于，如果一个画面中同时存在生命体和非生命体，观者总是会不自觉地将更多的视线投向生命体上。就像这张照片，即便这个塔如此高大，但观者依旧会很自然地将更多的关注放到蹲着看手机的这个人身上，从而起到均衡画面的作用。

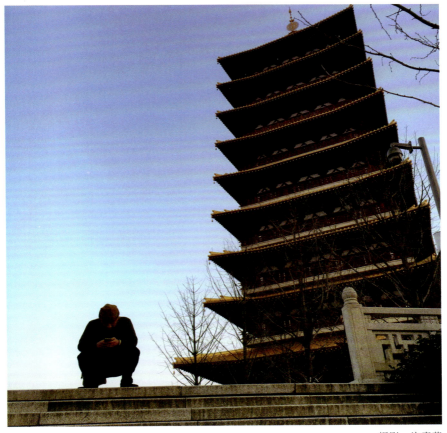

摄影：许嘉蕾

创意构图表达画面之美

有些独特的构图方法,虽然使用频率不高,但是在特定场景下会展现出独特的意境,对提升照片美感作用很大。

疏可走马

疏可走马,顾名思义,就是画面中的留白一定要比较多。所以,疏可走马的构图关键在于留白的运用。

在拍摄一些线条或形状很明朗的场景时,大面积的留白会使观者对画面之外的内容进行联想,从而突破照片边框的限制。

如下面这张照片,画面中简单、明朗的树枝与渔船就是其所有内容,其余部分则是大面积的留白。这部分留白起到了两个作用。

(1)通过留白营造出画面中"一叶扁舟独自行"的意境美。

(2)通过留白引导观者对景色进行联想,让每一位看到这张照片的人的脑海中都有不同的景象出现。

 极简风格摄影技巧

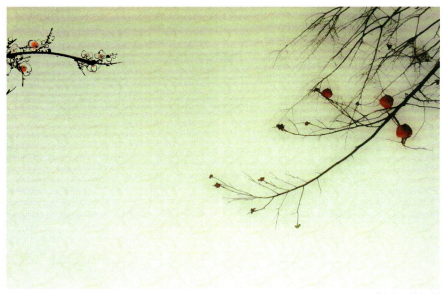

摄影:楚福增

密不透风

密不透风构图法与疏可走马构图法正好相反,其特点在于整个画面不存在留白,这种构图看似简单,但想拍出效果却很不容易。通常来讲,密不透风构图法会通过以下几点来表现画面美感。

(1)独特的视觉感受。通过主体在画面中不断地重复来得到这种不同于任何一种构图方法的视觉感受。但这里并不是简单的重复,每一个重复出现的元素也会有其细微的变化。

(2)密集中的色彩随机。就好像画家的调色板,上面什么颜色都有,随机地呈现各种色彩的搭配。而密不透风构图可以通过色彩多样性、随机性带给图片不一样的风格。

(3)密集中的规律性。这类图片就需要摄影师敏锐的观察力了。可能一根绳子、一堆轮胎、几级台阶,看起来都没有什么好拍的,但是当它们以一定的规律集中在一起时,有可能就是一个极富美感的画面。

(4)密集中的韵律感。密不透风构图的韵律感主要通过光影的变化来表现。看似相同的主体,当光影在其表面出现不同的反射现象时,正是利用该种构图法的最佳时机。

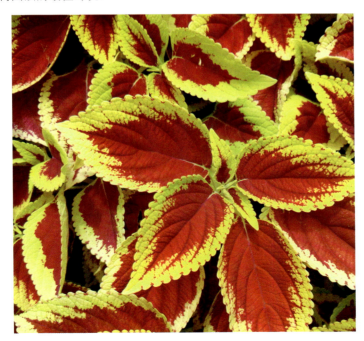

摄影:高佳敏

画中有画

画中有画构图法通常利用各种镜子，如汽车反光镜、墨镜，或者一滩水等任何可以成像的材质，做到在照片中形成一个独立的画面。

这类照片给人一种空间上的冲突感，其实也是一种对比，即镜中的画面与周围环境的对比。这种对比给人一种独特的视觉享受。

摄影：刘洺棸

画中有画还有像下面这张照片的表现方法，将真实的相框纳入手机镜头内进行拍摄，给观者一种空间错乱的感觉，有兴趣的读者可以尝试一下这种拍摄方法。

9招点燃想象力之火

摄影：张宝玉

错位构图

照片除了拍得美,还可以拍得有趣,这就要求摄影者对眼前事物有独到的观察能力,以便抓住在生活中出现的转瞬即逝的趣味巧合,还要积极发挥想象力,发掘出更多的创意构图。

在拍摄时可以利用错位拍摄、改变拍摄方向和视角等手段,去发现、寻找具有创意趣味性的构图。下面左侧的照片看上去好像人的头上顶着一个大箱子,下面右侧的照片看上去似乎是电影《泰坦尼克号》的剧照。

摄影:童远

拍摄太阳或月亮的时候,用错位构图使画面更有趣,也是很常见的拍摄手法。至于要如何去跟太阳或月亮互动,就看每个人的创意了。

摄影:李菲

抽象构图

抽象构图的关键是使画面没有特定的形态,即便是有固定形态的场景,如拍摄建筑,依然可以利用慢门拍摄,或者拍摄多张照片进行后期合成等方法进行抽象照片创作。更何况,很多手机都自带慢门拍摄功能,一些后期App如Flickr也支持多重曝光照片的制作,所以创作的手法多种多样,关键还要看拍摄者有没有艺术思维。

如下面这张照片,隐约能够看出拍摄的对象是花卉,但通过虚焦及后期光斑的处理,使得该照片成为一幅表达花卉缤纷色彩的抽象作品。绝大多数拍摄者在拍摄表达花卉缤纷色彩的照片时都会选择一处色彩较多、较密集的场景,并将花卉拍摄得清晰且色彩分明,但效果却不如下面这张作品。这就是构图的创新性。要根据拍摄想要表达的内容来进行构图,而不是死板地用固定的方式去拍摄固定的题材。

摄影:姜勇

二次构图表达画面之美

通过二次构图弥补前期的不足

在有些拍摄情况下可能需要快速按下快门捕捉画面,从而导致没有过多时间思考构图,这时就需要通过手机后期App对构图进行调整,绝大多数数码照片后期处理App都有裁剪功能。

如下面这张剪影照片,画面需要重点表现的是两栋建筑之间透过来的阳光,但前景的沙滩和人明显占据了太大的空间。因此,在后期进行二次构图时,缩小前景的面积,仅保留部分沙滩和游人,达到描述拍摄环境的目的即可,以此增加建筑和阳光所占画面的比例,既突出了主体,又让画面看上去不是那么杂乱。

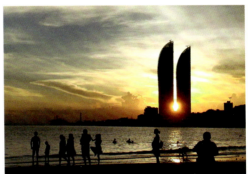

摄影:杨各艳

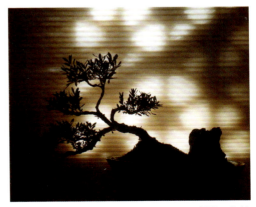

摄影:仁泠

通过二次构图改变画幅方向

二次后期也可以用来改变画幅。一幅横画幅的照片,被裁切成为竖画幅的画面,也许就可以完全改变原本的感觉,得到更出色的画面效果。如下图将原本横画幅的画面裁切成竖画幅的画面,使得画面主体——书本和花卉更加突出,且视觉上更加舒服。

摄影:廖建云

▲ 经过后期调整后由横构图变为竖构图

下面这张照片则将竖画幅裁剪为横画幅,使主体更突出,画面也更加饱满。

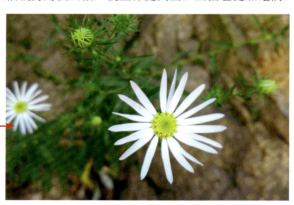

摄影:高佳敏

▲ 经过后期调整后由竖构图变为横构图

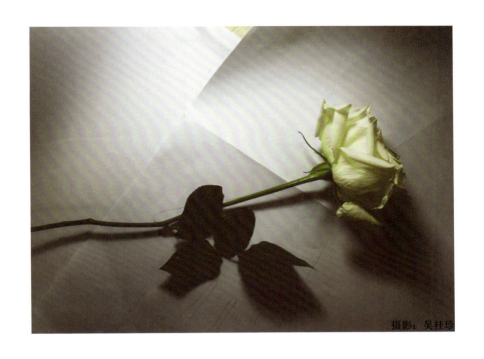

摄影：吴桂珍

Chapter 04

光线——
塑造画面的灵魂

光线的方向

善于表现色彩的顺光

当光线照射方向与手机拍摄方向一致时,这时的光即为顺光。

在顺光照射下,景物的色彩饱和度很好,拍出来的画面通透、颜色亮丽,可以拍摄颜色鲜艳的花卉。

很多摄影初学者很喜欢在顺光下拍摄,除了可以很好地拍出颜色亮丽的画面外,因其没有明显的阴影或投影,所以很适合拍摄女孩子,可以使其脸上没有阴影,尤其是用手机自拍的时候,这种光线比较好掌握。

但顺光也有不足之处,即在顺光照射下的景物受光均匀,没有明显的阴影或投影,不利于表现景物的立体感与空间感,画面较平板乏味。

为了弥补顺光的缺点,需要让画面层次更加丰富,例如,使用较小的景深突出主体;或者是在画面中纳入前景来增加画面层次;或者利用明暗对比的方式,就是以深暗的主体景物配明亮的背景或前景,或反之。

摄影会用光才是王道

顺光示意图

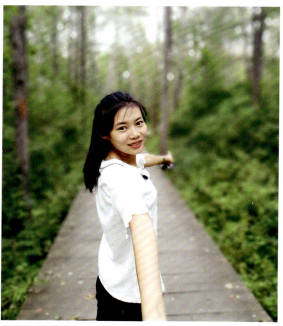

▲ 顺光下女孩的面部几乎没有阴影,看起来很白皙　　摄影:小焦

善于表现立体感的侧光

当光线照射方向与手机拍摄方向成90°角时,这种光线即为侧光。

侧光是风光摄影中运用较多的一种光线,这种光线非常适合表现物体的层次感和立体感,原因是侧光照射下景物的受光面在画面上构成明亮部分,而背光面形成阴影部分,明暗对比明显。

景物处在这种照射条件下,轮廓比较鲜明,纹理也很清晰,立体感强,因此用这个方向的光线进行拍摄,最易出效果。所以,很多摄影爱好者都用侧光来表现建筑物、大山的立体感。

侧光示意图

▲侧光下建筑的立体感很强

摄影:刘娟

逆光环境的拍摄技巧

逆光就是从被摄景物背面照射过来的光,被摄体的正面处于阴影部分,而背面处于受光面。

在逆光下拍摄的景物,被摄主体会因为曝光不足而失去细节,但轮廓线条却会十分清晰地表现出来,从而产生漂亮的剪影效果。

拍摄时要注意以下3点。

(1) 如果希望被拍摄的对象仍然能够表现出一定的细节,应该进行补光,可以在手机上增加曝光补偿,使被拍摄对象与背景的反差不那么强烈,形成半剪影的效果,画面层次更丰富,形式美感更强。

(2) 逆光拍摄时,需要特别注意在某些情况下强烈的光线进入镜头,在画面上会产生眩光。因此,拍摄时应该随时调整手机的拍摄角度,查看画面中是否出现眩光。

(3) 逆光拍摄时,测光位置应选择在背景相对明亮的位置上,点击手机屏幕中的天空部分即可,若想剪影效果更明显,则可以在手机上减少曝光补偿。

摄影:李明明

▲逆光下的人物都形成了剪影效果,画面具有很强的形式美感

逆光示意图

光线的性质

用软光表现唯美画面

软光实际上就是散射光,散射光是指没有明确照射方向的光,如阴天、雾天、雾霾天的天空光或添加柔光罩的灯光是典型的散射光。

这种光线下所拍摄的画面没有明显的受光面、背光面和投影关系,在视觉上明暗反差小,影调平和,适合拍摄唯美画面。利用这种光线拍摄时,能较为理想地将被摄对象细腻且丰富的质感和层次表现出来,例如,在人像拍摄中常用散射光表现女性柔和、温婉的气质和娇嫩的皮肤质感。其不足之处是被摄对象的体积感不足、画面色彩比较灰暗。

在散射光条件下拍摄时,要充分利用被摄景物本身的明度及由空气透视所造成的虚实变化,如果天气阴沉就必须严格控制好曝光,这样拍出的照片层次才丰富。由于手机对光线的敏感度不够,应该尽量避免在太弱的光线环境下拍摄。

在实际拍摄时,建议在画面中制造一点亮调或颜色鲜艳的视觉兴趣点,以使画面更生动。例如,在拍摄人像时,可以要求模特身着亮色的服装。

手机摄影的构图与光线之光线

摄影:黄巢

用硬光表现有力度的画面

硬光实际上就是强烈的直射光,当光线没有经过任何介质散射或反射,直接照射到被摄体上时,这种光线就是直射光。直射光的特点是明暗过渡区域较小,给人以明快的感觉。

在直射光的照射下,会使被摄体产生明显的亮面、暗面与投影,因而画面会表现出强烈的明暗对比,从而增强景物的立体感。直射光非常适合拍摄表面粗糙的物体,特别是在塑造被摄体的"力"和"硬"气质时,更可以发挥直射光的优势。

另外,硬光下的阴影也具有一定的表现力,有时能够增加画面的纵深透视感,而且能与亮部结合,形成有节奏感的韵律,增强画面的感染力。

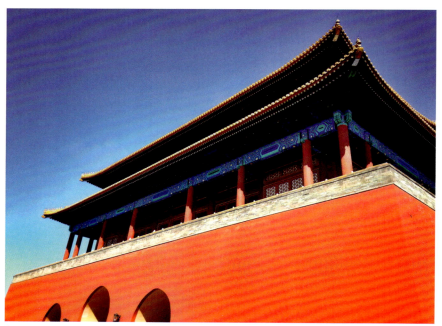

▲ 直射光下画面很明朗,阴影也很明显

光线的应用技巧

利用清晨和傍晚的光线

当太阳从东方地平线升起、傍晚太阳即将沉于地平线下时,太阳光和地面成 15°左右的角度,景物的大面积垂直面被照亮,并留下长长的投影。

阳光在穿透厚厚的大气后,光线柔和、色温较低,如果拍摄的是森林或山脉,则常常伴有晨雾或暮霭,空气透视效果强烈,暖意效果比较明显。采用这种光线拍摄近景照片,其影调柔和、层次丰富、空间透视感强。

但这段时间非常短,光线强弱变化较快、较大,因此,要抓紧时间拍摄,同时把握住曝光量的控制。

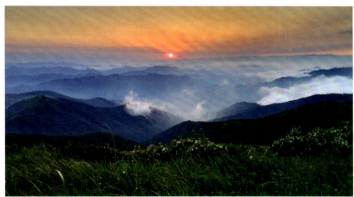

摄影:洛洛

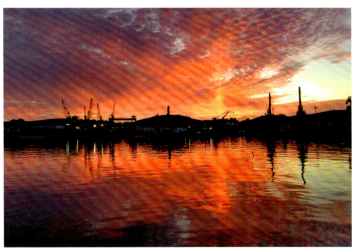

摄影:残缺的光影

利用阴雨天气的柔和光线

阴天或雨天里的光线属于散射光线,画面的反差小,没有明显的明暗反差,但因天气原因,景物会显得混沌、模糊,从而给人朦胧感和压抑感,不过这种朦胧景色有时反而比强光下的清晰景物更具艺术魅力,柔和的氛围往往能引起人的情感共鸣。

虽然在阴天或雨天里光线比较暗淡,却是不可多得的拍摄良机,拍摄者可以根据主题来调整画面的曝光量,营造出或朦胧、或神秘、或忧伤等情调的照片。

在拍摄对象方面,不管是乌云密布暴风雨即将来临,还是地面的积水被雨滴溅起圈圈涟漪、城市的缤纷灯光在潮湿地面上形成的朦胧倒影、玻璃上滑落的雨滴、雨中花朵等,都能够很好地表现阴雨天的气氛。如果拍摄人像、纪实作品,阴雨天还可以为画面赋予一种略显忧郁、悲伤的情绪。

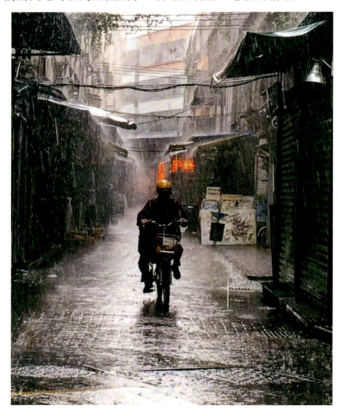

摄影:尹璐

创意方法营造条状光线

手机的感光元件比较小,在弱光下拍摄会充分暴露这一缺陷,拍摄出来的照片画质非常糟糕。许多摄影爱好者通过后期调色、降低噪点等一些手段和方法来弥补这一缺陷,这的确不失为一个可行的方法。下面提供另外一个思路供大家尝试,即让夜晚的灯光变成条状,而不是点状,如下面所示的图片。

要拍出这样的照片,诀窍在于:在拍摄之前先用手摸一下手机的镜头,而且要确保手不要太干净,最好有一点点的油渍或污渍,在触摸镜头的时候,要横向或纵向做一个擦拭的动作,也可以尝试斜向45°角的方向擦拭,这个动作的方向将决定照片中灯光条的方向。

利用积水的反射光线

路面积水的反光性，使其可以倒映出影像。将倒映的影像呈现在照片中往往会使观者有一种视觉陌生感。

在拍摄积水倒影时，角度的选择是重中之重。有时为了一个完美的角度，拍摄者需要有一定的牺牲精神，如下面这张展示婚纱照拍摄过程的照片。摄影师为了能够拍摄出新人完整的倒影而不惜趴在地上进行拍摄。

除了路面积水，金属、玻璃等反射表面都可以拍摄出倒影，既有情趣，又具表现力。如果在拍摄时扩大关注点并放飞想象力，会发现利用商场地面、手中的化妆镜也能够拍摄出不错的反射影像。

正所谓"他山之石，可以攻玉"，虽然下面展示的照片及所拍摄出来的场景效果是专业摄影师使用传统单反相机所拍摄出来的，但是，照片所呈现出来的拍摄姿势、角度、想法，值得每一个手机摄影爱好者借鉴。

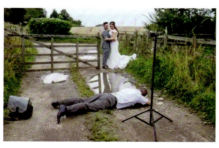
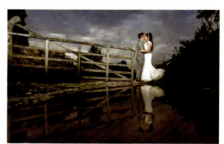
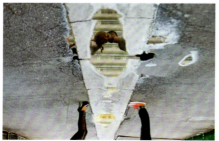
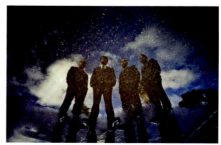

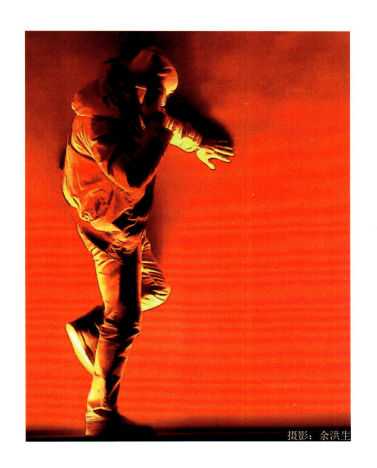

摄影：余洪生

Chapter 05

色彩——

渲染画面的情感

让画面更有冲击力的对比色

在色彩圆环上位于相对位置的色彩，即为对比色。一幅照片中，如果具有对比效果的色彩同时出现，会使画面产生强烈的色彩效果，常给人留下深刻的印象。

在摄影中，通过色彩对比来突出主体是最常用的手法之一。无论是利用天然的、人工布置的或通过后期软件进行修饰的方法，都可以获得明显的色彩对比效果，从而突出主体对象。

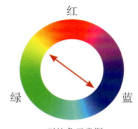

对比色示意图

在对比色搭配中，最明显也最常用到的就是冷暖对比。一般来说，在画面里暖色会给人向前的感觉，冷色则有后退的感觉，这两者结合在一起就会有纵深感，并使画面更具有视觉冲击力。

在同一个画面中使用对比色时，一定要注意，如果使画面中每种对比色平均分配画面，非但达不到使画面引人瞩目的效果，还会由于对比色相互抵消，使画面更加不突出。因此两种颜色在画面中占的面积一定要一大一小。

 色到极点，美到极致

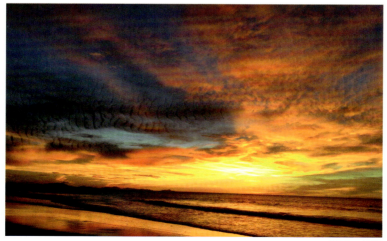

摄影：刘娟

让画面表现和谐美的相邻色

在色环上临近的色彩相互配合，如红、橙、橙黄，蓝、青、蓝绿，红、品红、紫，绿、黄绿、黄等色彩的相互配合，由于它们反射的色光波长比较接近，不至于明显引起视觉上的跳动。所以，它们相互配置在一起时，不仅没有强烈的视觉对比效果，还会显得和谐、协调，使人们有平缓与舒展的感觉。

需要指出的是，相邻色构成的画面较为协调、统一，却很难给观赏者带来较为强烈的视觉冲击力，这时则可依靠景物独特的形态或精彩的光线为画面增添视觉冲击力。

相邻色示意图

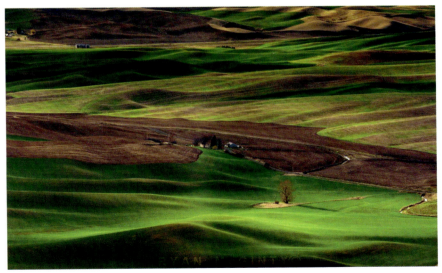

▲ 黄绿相间的邻近色调的画面看起来很和谐

如何让画面充满色彩?

利用逆光为画面染色

如果使用手机正对着光源拍摄,那么这种光就是逆光。在户外按这种方式拍摄时,太阳光会直接照射在镜头上,这样的光线犹如在照明效果均匀和谐的舞台上射来了一束看不出边沿的耀眼强光,向着四周漫延散开。

从照片上可以看到,被强光照射到的那一处,出现光晕现象,整个画面里的景物显示特别淡,并向周围延伸,景物的边缘有模糊不清的感觉,画面呈现明显的光线颜色,如果在黄昏时分拍摄,那么画面整个会成为暖暖的橙色。

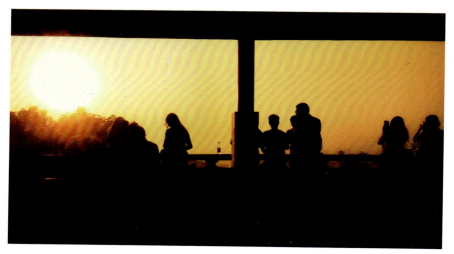

摄影:MrΩ

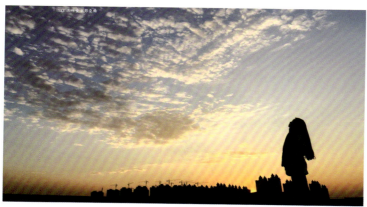

摄影:童远玥

利用后期调整照片色彩

在拍摄时，有可能因为天气不给力、器材性能有限、拍摄方法不正确等原因导致照片暗淡无光，本来应该色彩鲜艳的照片毫无亮点，此时可以利用后期App从亮度、对比度、饱和度、高光色调、阴影色调等方面入手进行调整，打造色彩鲜艳的照片。

下面展示了两组照片，从前后对比可以看出，通过后期调整，能够让照片色彩优化不少。

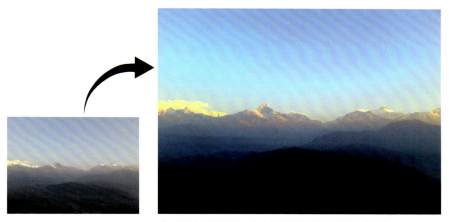

▲ 经过后期调整后，原本灰蒙蒙的画面变得很有色彩感

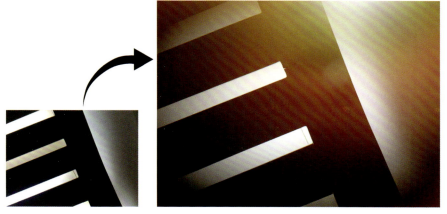

▲ 在几乎黑白的画面上，添加色彩眩光后的效果

合理利用饱和度为照片增色

饱和度是指色彩的纯度，或者说色彩本身的鲜明程度。摄影作品色彩的饱和度不同，整个照片给人的感觉也会迥然不同。色彩饱和的照片给人一种现代的、丰富的、活跃的、时尚的感觉；而饱和度较低的照片给人一种褪色的、老旧的、复古的、低调的、婉约的、含蓄的感觉。

在手机拍摄过程中，除去天气、光线这两种影响因素外，控制照片的色彩饱和度主要是曝光量。

如果拍摄现场的光照强烈，画面色彩缤纷复杂，可以尝试采用过度曝光和曝光不足的方式，使画面的色彩发生变化，如过度曝光会使画面的色彩变得相对淡雅一些；而如果采用曝光不足的手法，则会让画面的色彩变得相对凝重、深沉。若要得到曝光不足或曝光过度的画面，只要在手机上设置加减曝光补偿即可。这种拍摄手法就像绘画时在颜色中添加白色或黑色，以改变原色彩的饱和度和亮度。

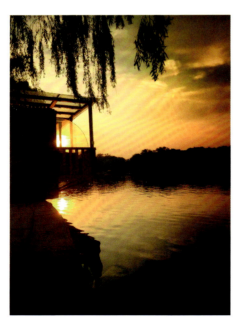

▲ 减少曝光补偿后拍摄的画面，色彩饱和度明显提高

▲ 未减少曝光补偿拍摄的画面，颜色较淡

经久不衰的黑白照片

从第一张黑白照片诞生至今已经有近200年的历史了,但在彩色照片如此普及的今天,黑白照片仍在摄影领域中占据着重要位置,不得不承认黑白照片有其独特的魅力。

既然黑白照片如此有魅力,将彩色照片都转换为黑白照片不就好了吗?其实不然,黑白照片因为没有色彩,只有明暗,因此并不适合表现色彩丰富的画面,但也正是因为没有色彩,其对光影的表现要比彩色照片更突出。并且黑白照片有其独特的历史感与见证感,下面将详细介绍展现黑白照片魅力的5个题材。

利用黑白表现纪实的客观性

由于纪实类照片的表达重点在于真实地记录场景,强调客观性,黑白照片摒弃了色彩,使得画面本身更纯粹,因此非常适合表达场景的真实性与客观性。而且黑白照片与生俱来地具有一种成为"经典"作品的潜质,所以多数纪实类题材均适合采用黑白照片来表现。如下面这张照片,由于画面中只有黑白灰的影调变化,因此观者会将更多的注意力放在清洁工的动作及广告牌上人物的表情上。

摄影:文强

利用黑白表现强烈的明暗对比

任何一张照片在由彩色转变为黑白后,其明暗对比都会更加突出。其原因在于人眼对于黑白灰产生的明暗变化的敏感度要远高于其他任何色彩。因此,如果一张照片中的场景有比较突出的明暗对比,将其处理为黑白照片可以有效突出该对比,令画面具有更强的美感。

为了突出明暗对比,在前期拍摄时也有一定的小技巧,用手指点击屏幕上较亮的部分进行测光和对焦,可以让对比更明显。如下面这张照片,通过黑白有效突出由明暗对比产生的影响,令画面具有很强的故事感。

摄影:Borchain

利用黑白表现线条美

绝大多数展现线条美的照片都属于极简风格的照片。原因在于线条美很容易被画面中的其他景物所掩盖。因此，利用黑白照片减少色彩干扰的特点，线条的表现将更加纯粹，画面也会更具美感。如下面这张照片，通过黑白来表达瓦片形成的暗线条，画面具有极强的形式美感。

摄影：Borchain

利用黑白营造历史感

黑白照片的另一大特点就是"过去性"。从理论上来讲,任何照片拍摄的都是已经发生的场景,但摄影经过长时间的发展,在彩色照片占据摄影主流的今天,拍摄黑白照片这种行为本身就已经带有一种"过去"的性质。因此当一个场景使用黑白照片表现时,其历史感就显得尤为浓重。

例如,拍摄有着悠久历史的建筑或遗迹,像下图的故宫,用黑白来表现明显再合适不过了。

摄影:仁泠

利用黑白表现浓雾/雾霾的朦胧美

浓雾/雾霾天气将周围的景物变成白蒙蒙或灰蒙蒙的一片,导致无法很好地展现色彩。因此干脆将色彩舍弃掉,使用黑白照片强化景物由远及近逐渐清晰的层次感,反而让照片有一种水墨画的意境美。

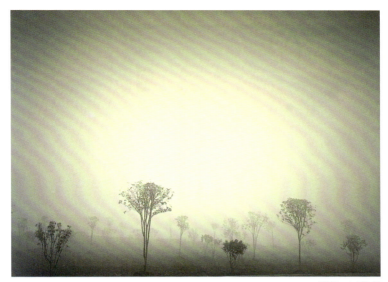

摄影：田馥颜

值得一提的是，雾霾天气在净化背景的同时也会使主体的表达受到干扰，毕竟是一种污染性天气。因此为了更好地突出主体，可以通过后期App适当加入暗角，达到收拢观者视线至主体的目的，如下面这张照片。

友情提示：雾霾天拍摄一定要戴上口罩，虽然是为了艺术，但也没有必要献身。

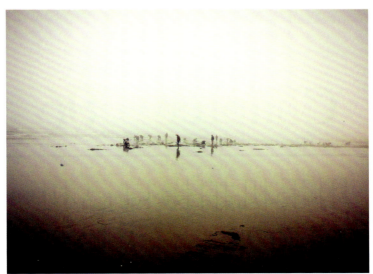

摄影：李文平

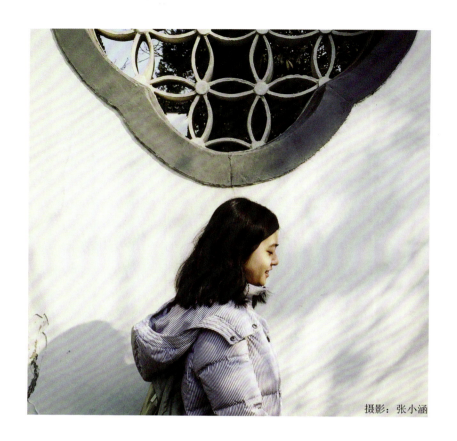

摄影：张小涵

Chapter 06

用手机拍摄自己和周围的人——人像专题

做一名合格的自拍达人

自拍角度的选择

自拍是非常讲究角度的,恰当的拍摄视角不仅可以增强美感,还可以很好地遮盖脸部的小瑕疵,所以,要想让自拍照更漂亮,一定要学习一些自拍角度的小技巧。

仰头式自拍显脸小

仰头式自拍是大家经常会选择的角度,拍摄时将手机举过头顶,抬头望向手机。从上往下拍,会显得脸比较瘦,下巴比较尖,眼睛比较大,给人一种楚楚动人的感觉。

仰头式自拍可以将人拍得比较瘦,适合脸上有点肉肉的人。如果自拍者觉得举起手机麻烦,可以购买一款自拍杆将手机举高。

平视自拍显真实

自拍的时候,也可以以平视角度拍摄。以这个角度自拍的画面真实感强,能真实地表现自拍者的脸型和五官。平视自拍时直视手机镜头拍出的画面会很有亲切感,如果想营造一种照片是别人拍的的感觉,可以看向侧面,使得平视自拍更加自然。使用这种方式拍摄的照片看上去并不像是一张自拍照,而像是由专业的摄影师为自己所拍摄的摄影作品。所以在画面中尽量不要出现自拍时伸长的手臂,更不能出现自拍杆,以避免穿帮。

▲ 从上往下拍可拍出小脸效果　　摄影:王莉

▲ 平视可以很好地表现脸部五官特征　　摄影:刘玲

侧脸式自拍重在轮廓

侧脸的角度并不常见，如果自拍者拥有完美的侧脸，可以尝试选择侧脸式的自拍方式。这种角度比较适合脸型轮廓较好、脸部立体感比较强的人。

采用这种角度来自拍有一定的难度，通常需要将手臂从身体的左侧或右侧伸出去进行盲拍。由于无法看到屏幕中的自己，无法有针对性地调整自己的面部表情、头部的角度，因此可能需要尝试若干次，才能得到一张令人满意的自拍照。

如果不方便用自拍杆，也可以将手机安放在一个比较稳定的地方，使用手机的自拍模式进行拍摄。

▲ 如果脸部轮廓好看，选择侧脸拍摄也不错

自拍取景的选择

与景点相映成趣的取景

在拍摄景点留影时，其实不需要靠太近，距离越远，景点才拍得越全。在自拍时，确保自己在画面中后，稍微侧开身子观察景点和自己在画面中的比例，经过调试觉得比例合适后即可进行拍摄了。

为了得到一张自然的自拍照片，建议使用自拍杆。在拍摄的时候，上臂自然下垂，小臂向上扬起，使架在自拍杆顶部的手机与自己的视线平齐。右侧的这张照片就是使用这种方法拍摄的。照片看上去就像是由一名专业摄影师所拍摄的，而不是一张自拍照。

摄影：王莉

有情调的画面取景

环境的选择会影响整个画面的感觉,若想拍一些有小资情调的画面,就尽量选择气氛比较安静,有文艺风格的环境。例如,在咖啡馆取景的时候,可以将手中的咖啡杯作为一个主要对象纳入到画面中。若是出去踏青,在户外拍摄时,可以尝试变换角度拍摄,以花枝为背景或前景,营造出有春天气息的画面。总之,要根据自己想表达的感觉灵活地利用身边的事物构成整个画面。

摄影:洛洛

经典的6种自拍姿势

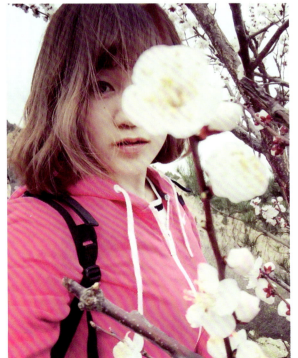

摄影:洛洛

不同脸型的自拍技巧

圆脸形自拍技巧

圆脸形的人自拍最苦恼的是在画面中好像胖了一号,其实可以稍微侧一下脸,以45°角拍摄,因为侧45°~50°角能凸显圆脸的侧面轮廓,让脸看起来瘦一点。

此外,自拍者还可以用头发把脸颊稍微遮一下,让脸看起来小一点。也可以找一些道具把脸遮一部分,使脸拍出来显得有立体感。

摄影:张博雯

长脸形与方脸形自拍技巧

长脸形的人,其脸的长度与宽度的比例大于4:3,两侧较窄,呈上下长、中间窄的状态。由于这种脸型两颊消瘦,看起来很有个性,若想拍得可爱些,可以在自拍时把头低一点,眼睛向上看,正面拍摄效果会比较好。

方脸形属于宽大型,两个额角和下巴两边比较宽,具有很强的角度感,看起来比较端庄。为了使脸形看起来很优美,建议采用3/4的侧面或正侧角度拍摄,如果使用侧逆光拍摄,更可以表现脸部的轮廓,使脸形更优美。

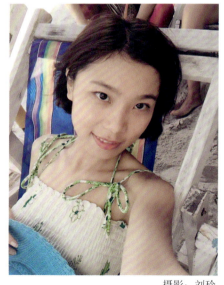

摄影:刘玲

瓜子形脸与梨形脸自拍技巧

瓜子形脸的线条弧度流畅，整体轮廓均匀，是非常好拍的脸型，拍摄时只要表情自然，不太做作，即可抓拍最真实的瞬间。

梨形脸也叫倒瓜子形脸，额头窄小，下巴两边比较突出，基本与下巴尖齐平，脸部的下半部显得宽而平。这种脸型整体重心偏下，有一种下坠感，所以非常适合45°角拍摄。也可以用手遮住两边的脸颊，给人小V脸的视觉效果。

摄影：洛洛

巧用自拍杆拍美照

手机的前置摄像头就是为了满足使用者的自拍而设计的，但苦于胳膊不够长，拍出的大脸也真叫人无奈，在户外时也只能拍到脸，没法拍到风景。为了满足大家对"小脸"的需求，接替大长胳膊的自拍杆就出现了。

自拍杆能够在 20~100 cm 范围内任意收缩，不仅可以解除"人太多、脸太大"挤不进取景框的烦恼，也不再担心孤独上路的"单身"没人帮忙拍照，还可以让自拍视角的选择更多样，从照片上看就好像是别人给拍的一样。

自拍杆

拍出景美、人更美的照片

外出游玩少不了要拍摄风景，下面这张照片就充分利用了自拍杆选择拍摄角度的优势。通过适当地抬高手机，以及稍远的拍摄距离，让画面中的河道、建筑形成透视线构图，逐渐向远方延伸，而人物则处于画面左侧三分线附近，人与景很好地在一张照片中呈现。

目前有些自拍杆还带有补光功能，可以让脸部的光线更自然，并且与背景分离，突出人物的表现。

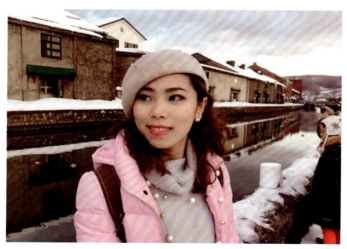

摄影：刘玲

玩出镜花水月般的创意自拍

由于自拍杆可以延长自己的手臂,有些一个人难以实现的自拍画面也可以轻松拍摄了。如下面这张在镜子前拍摄的照片。如果没有自拍杆,这种与镜子中的自己对视的照片是无法完成的,因为拿手机的手臂一定会严重影响整个画面的美感。但该张照片通过左手拿自拍杆平视拍摄,大臂可以自然下垂,看不出动作有何不自然,而且还给自己更多的摆姿空间,同时不用担心被看出是自拍照而感到尴尬,因为画面看起来就像是由另外一个人在进行拍摄。

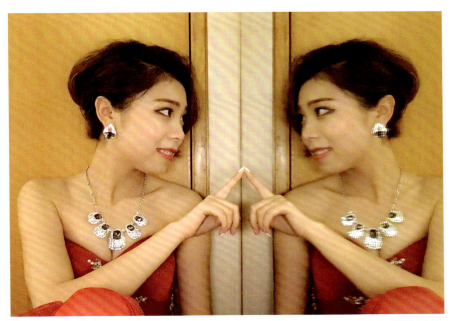

摄影:刘玲

用自拍的方式搞定合影

同学、朋友聚会，想要一起来张合影，无奈手臂不够长，手机镜头视角也不够广，让服务人员来帮忙拍又不好意思做出有个性的表情，此时自拍杆就是最好用的道具。

下面这张合影就是用自拍杆拍的照片，手机的拍摄范围可以容纳下所有人，使得合影也可以用自拍来解决。并且因为是自拍，彼此又很熟悉，多夸张的表情都不会感到尴尬，无论是照片的趣味性还是纪念意义都要比别人帮忙拍的一本正经的合影好很多。

摄影：刘玲

把别人拍美更有成就感

抓住家庭聚会的精彩

与许久未见的亲人相聚，记录下其乐融融的景象可以很好地体现亲情的温馨。由于彼此都非常熟悉，可以轻易抓住放松、自然的瞬间。相较于在饭桌上的表现，亲人间聚会的精彩更多地出现在准备饭菜的过程中。在准备饭菜时，人们的表情会更自然，画面也会有一定的趣味性。在拍摄时尽量选择以墙面为背景，从而避开杂乱的室内陈设。可以选择按住拍摄按钮进行连拍，以抓到较好的表情。

下面这张照片，拍摄者通过选择拍摄角度，以简洁的墙为背景，在人物动作最舒展的时候按下快门，使得画面非常有张力。人物面部的笑容则告诉观者，这是其乐融融的一家人。

摄影：张军

合影一定要拍全

家庭聚会少不了要拍张合影。在拍合影时,最基本,也是最重要的点在于要把家人拍全。像下面这张照片就是不合格的合影,距离手机最近的人已经在画面之外了。

为了将家人拍全,有两种方法。第一种方法只适合在外聚会的情况,可以让旁边的人或工作人员帮忙拍摄,如果拍摄空间有限,就采用适当的俯拍,以使所有人都在画面内,如下面这张照片。

第二种方法无论是在家里还是在外面均可以使用。先取景，确定所有家人均在画面内，然后将手机固定住，如利用书架、柜台等一切可以让手机保持稳定的地方均可，然后开启手机的定时拍摄功能，这里以 iPhone 手机为例，展示功能开启方法。

首先打开拍摄功能，会看到图 1 所示界面，按界面上方的 ⏱ 按钮，看到选项栏中可以选择 3 秒定时拍摄或 10 秒定时拍摄，如图 2 所示。为了有充足的准备时间，建议选择 10 秒定时拍摄。选择完成后即可按拍摄按钮进行拍摄，开始定时拍摄后界面如图 3 所示。

按拍摄按钮后，手机闪光灯会有节奏地闪烁，当节奏突然变快时，准备好自己的笑容，此时手机就要拍摄了。

图 1　　　　　　　　　图 2　　　　　　　　　图 3

右侧这张照片就是采用定时拍摄功能拍摄的，由于事先确定好了构图再固定相机，画面整体十分均衡。并且在拍摄前，根据闪光灯闪烁的情况，大家已有心理准备，人物的面部表情也较自然。

合影也要考虑好造型

和同学、朋友合影,通常情况下,合影的人都一排站好,造型也很少变化。为了使合影照片更具趣味性,完全可以摆一些更随意的造型。

只要做到下面两点就会拍出不一样的合影照。

- 合影时,每个人站的位置要有前有后,有高有低,彼此不用离得太近,做到错落有致、疏密得当,这样看起来就会自然很多。
- 每个人姿势要放松,或侧身,或手插兜,有一些互动性的动作更好,都会比死板地站着双手背身后强得多。

以后拍合影的时候,作为摄影师的你就可以按照这种方式去安排他们的位置,关键是要随意。

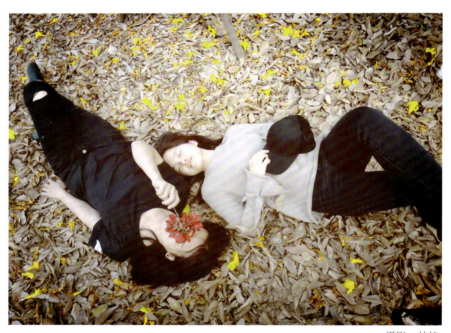

摄影:林梓

用手机更适合拍摄背景简单的人像

之所以说用手机更适合拍摄背景简单的人像,是因为从目前的技术手段来看,用手机拍摄还无法像用单反相机那样拍出漂亮的背景虚化效果。而简单的背景可以确保即便没有突出的背景虚化,也可以保证主体突出。

只要拍摄者善于观察,就可以发现简洁的背景在生活中很常见,像天空、墙面、灌木丛、工厂大门等,都可以作为人像拍摄的背景。这样,即便没有像单反相机那样突出的虚化效果,依然可以拍出优秀的人像照片。如下面这张照片,就是以墙面作为背景拍摄出来的,暗暗的花纹还有一种别样的美感。

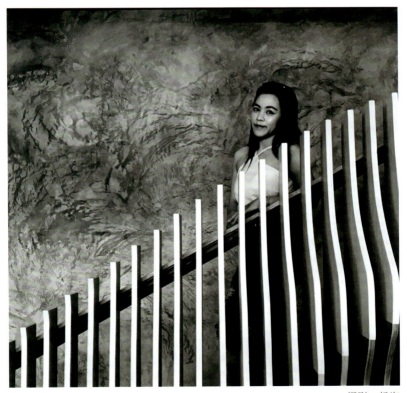

摄影:杨海

耍酷就要用侧光

如果想拍一张酷酷的照片，找一个阳光充足的天气，将窗帘拉至只留一条缝隙，利用这条从缝隙射入的光线作为侧光来拍摄，就会拍摄出酷酷的照片。

为何侧光适合耍酷呢？因为侧光会凸显人脸的结构美，并且在脸部产生较强的明暗对比，增强立体感，为画面增添一种神秘气息，所以，侧光是耍酷专用光位。

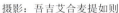
摄影：吾吉艾合麦提如则

摄影：张昕晟

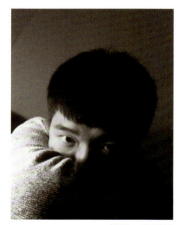
摄影：张昕晟

轻松拍摄小清新人像

小清新人像给人一种自然、亲切、温馨的感觉，会让人感觉到比较放松。这种照片的特点是对比度一定要低，色彩饱和度也要低。这样才会让观者观看时眼睛受到的刺激变小，这也是看小清新照片不会让人感觉那么累的原因。基于此点，在拍摄小清新人像的时候，模特的妆容最好是淡妆，口红的颜色也要以低饱和度颜色为主，着装最好休闲一点，或者走淑女风也是非常好的选择。

对比度及饱和度的控制在很多后期App软件中都可以完成，如Snapseed、VSCO等。操作也很简单，找到对应的选项，然后调整滑动条观察实时变化的效果，自己感觉满意就可以了。

摄影：徐英华

摄影：玲妹妹和她的朋友们

风情，只在回头一瞬间

"回眸一笑百媚生，六宫粉黛无颜色"是唐代诗人白居易《长恨歌》里的诗句，描写杨贵妃回头一笑，千娇百媚，美丽的容颜使后宫的妃嫔尽失光彩。这是一句很有画境的诗句，因此常被摄影师用来拍摄女性人像。

拍摄的时候可以刻意也可以无意。

也就是说，摄影师既可以在拍摄之前就告诉模特，需要走在什么位置上猛然间回头并且露出笑容，以便摄影师抓拍其回眸一笑的瞬间；也可以在模特完全不知情的情况下，摄影师在模特的身后猛然喊她的名字，待她回头的瞬间拍摄。以这种方法进行拍摄，成功的概率不会特别高，因为模特在回头的瞬间角度必须拿捏到位，回头的角度过小就只能拍摄非常少的一部分面部，这样的角度显然谈不上美感；但是如果回头过猛、角度过大，那么头部与脖子的角度就不自然，线条就不流畅。此外，猛然回头时，还要看甩起的长发造型是否好看，手摆动的位置是否到位，姿势是否僵硬，如果拍摄的是全身照片且模特身着飘逸的长裙，还要考虑裙子摆动的角度及造型是否好看。

因此，要拍摄出一张漂亮的回眸一笑照片，需要多次练习与默契地配合。

把她拍成女神

侧面一样美丽

亚洲人的脸型生来就没有欧美人那样立体,生活中经常见到对自己的脸形不满意的朋友,有人觉得自己的脸太方,有人觉得自己的颧骨高,有人觉得自己的额头比较窄,这些人对从正面进行拍摄向来都具有一点抵触心理。要拍摄这些不喜欢正面照的朋友,不妨从侧面来找找角度,尝试在他们的正侧面、斜侧面进行拍摄。

从侧面拍摄人像的时候,一定要注意表现人物所在的环境,并且拍照时最好能够有一定的肢体动作。否则的话,虽然从侧面可能拍到人物比较美的一面,但若没有环境陪衬,缺乏肢体动作,照片就会显得生硬,没有内容,更谈不上感染力。

摄影:范思广

摄影:玲妹妹和她的朋友们

利用环境烘托气氛

拍摄人像时，一定要特别注意利用环境来烘托气氛、营造感觉。尤其是在旅行途中拍摄人像的时候，一定要在画面中安排当地有特色的景观、建筑物。那种从画面中流露出浓浓异域风情的照片，更容易吸引观者的目光。

只是在拍摄的时候，一定要注意控制人物在画面中的比例，如果人物面积较大，那么环境在画面中所占的面积就会比较小，起不到利用环境烘托气氛、营造感觉的作用，但如果人像在画面中所占的面积过小，也会减弱人物与环境互动的效果。这两种情况基本上是没有摄影常识的爱好者最容易犯的错误。

摄影：刘娟

抓拍自然动作体现动感

拍摄人物时，如果抓拍其瞬间的动作，往往会有动感十足的感觉，更容易表现被拍者生动自然的状态。

要想使画面充满动感，所选择的拍摄动作最好是介于两个连续的动作之间，处于一种不稳定的状态。动作看起来越稳定，画面的动感就会越差；反之，一个动作看起来越不稳定，那么画面的动感就越强烈。这样的画面总是能够让观者联想照片中人物的前一个动作与后一个动作，因此，画面的想象空间也比较大。

摄影：玲妹妹和她的朋友们

拍摄简洁画面的人像

简洁的画面能够更好地突出表现人物,但有时面对的拍摄环境纷繁复杂,手机拿在手里不知什么时候就要拍照。可能拍摄者正身处闹市中,也可能是在繁花盛开的田野间。越是在繁杂、混乱的场景中,我们就越是要寻找到那些能够使画面简洁起来的前景或背景,如一面墙、一扇门,甚至是晾晒在绳子上的床单。

摄影:刘娟

拍出修长身材和小脸效果

无论是自拍还是拍他人,大家都追求"脸小、眼大、惹人怜"的效果,若想得到这种效果,一般采用俯拍,即手机的位置高于被拍者,被拍者的眼睛不用看镜头,可向前侧方望去,这样拍出来的神态更有魅力。拍摄的时候要竖拿手机,这样可以形成竖画幅的构图,而竖画幅构图非常适合表现女性修长苗条的身材。另外,绝大多数手机的镜头都是35 mm的定焦镜头,因此采用这种角度,可以使被拍者的身材看起来更加修长。

摄影:刘娟

不露脸也能拍得美美的

总有人说，照片好看就得被拍者长得漂亮，其实不然。下面就介绍几个看不出长相却依旧是美片的拍摄方法。

拍摄背影

拍背影就一定不会看到脸了，配合简洁的背景，背影可以传达出独特的意境美，并且让画面有一种深沉、耐人寻味的感觉。如果场景足够空旷，还可以拍摄出典型的天人合一式的照片。

将自己捂得严严实实

出外旅游，尤其是去一些环境比较恶劣的地带，如沙漠、雪山等，总是要将自己捂得严严实实的。此时只要选一个好的景色，然后人往手机前一站，一张不错的人像照片就拍好了。虽然捂得严实，但熟悉你的朋友一定能一眼认出这就是你，肯定会在屏幕那边投来羡慕的目光。

让人物在照片中小一点，再小一点

让人物在画面中的比例小一点反而会突出壮美的自然景观，但在拍摄时要注意将人物放在画面的黄金分割点上，不要让观者忽略了人物的存在，否则再壮丽的景色也会由于缺少这点睛之笔而失去照片的意境美。

如108页上部这张照片，即使画面中大部分都是星空，但主体——人物却依旧突出，原因就在于将主体放在了黄金分割点附近。

再极端一点，将人物只留一个"点"在画面上。由于场景整体非常干净，即便只有一个点也可以迅速抓住观者的视线，让画面展现出人与自然的和谐之美。

给孩子留一个美好的回忆

不高兴的时候也要拍

小孩子天性纯真，当他们还处在不会在外人面前掩饰自己失落的表情时，要尽可能地去拍摄，哪怕是拍摄他们不高兴甚至是哭泣时的表情。而当他们长大了，懂得控制自己的表情，不高兴的时候不会嘟嘴，想哭的时候也不会号啕大哭，这时再想留住这种真实的情感表达已为时晚矣。

 给孩子不一样的回忆

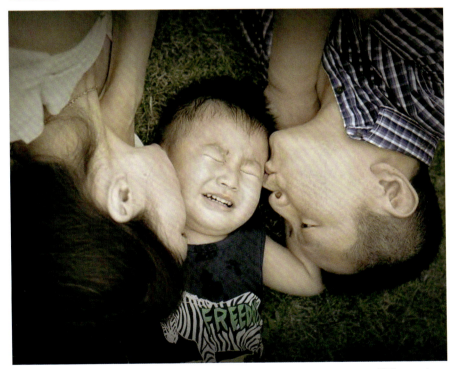

摄影：zz photo

让笑容充满整个画面

将孩子纯真的笑容充满整个画面会让人觉得很温馨。为避免画面单调,在拍摄这类照片的时候,如果背景能有一定的虚化效果会让主体更突出,画面美感也会更强。有些比较高端的手机拥有双摄像头,在人像模式下可以模拟出这种虚化效果。

如果手机没有这么明显的虚化效果也没有关系,通过手动调整至大光圈,并且控制背景离孩子远一些也可以得到虚化效果。

如果背景距离孩子比较近,光圈调大依旧没有好的虚化效果,还可以使用后期App来获得背景虚化效果。

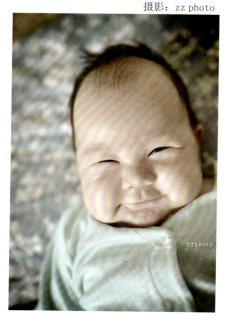

摄影:zz photo

调皮捣蛋不错过

孩子天生都是调皮的,当他们调皮捣蛋的时候也是拍照的好机会。有的时候即便是挠挠头,瞪着眼睛看着你,也会让人不禁猜想这小脑瓜里到底在琢磨些什么。

此类照片的拍摄重点在于眼神,因为眼睛是最有灵性的地方,所以,将对焦点选在眼睛上是最好的选择。还可以干脆把眼睛蒙起来,效果也很不错。

小手小脚拍局部

孩子的小手和小脚丫都是很可爱的拍摄对象，尤其是在和大人的手、脚产生对比的时候，可以给观者一种俏皮的感觉。

注意：拍摄时选择的背景不要太杂乱，对焦点对准小手或小脚丫，就可以拍摄出效果不错的照片。

摄影：zz photo

摄影：zz photo

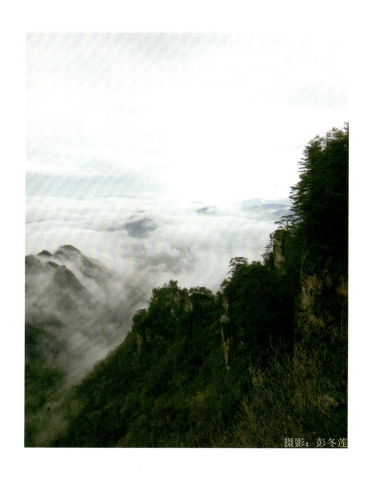

摄影：彭冬莲

Chapter 07

用手机拍摄旅途的精彩——旅拍专题

拍摄旅途中的高山流水

利用山间云雾营造仙境效果

山与云雾总是相伴相生,各大名山的著名景观中多有"云海",如黄山、泰山、庐山,在合适的时候能够拍摄到很漂亮的"云海"照片。

拍摄有云雾衬托的山景照片,在构图方面需要留白,而在用光方面则可以考虑采用顺光或前侧光,使画面形成空灵的高调效果。采用逆光拍摄山景容易形成剪影,可以与雾气形成虚实、明暗的对比,更容易表现山景的轮廓美。

云雾笼罩大山时,山就会变得模糊不清,山的部分细节被遮挡,被遮挡的山峰与未被遮挡部分产生了虚实对比,在朦胧之中产生了一种不确定感,拍摄这样的山脉,会使画面产生一种神秘、缥缈的效果。

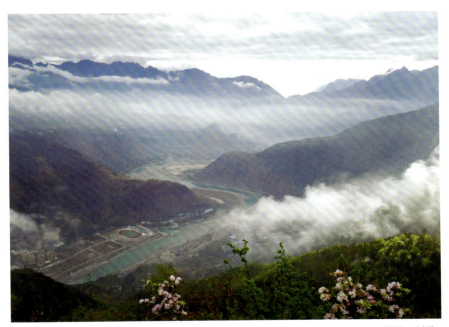

摄影:刘勇

利用前景表现层次

在拍摄各类山川风光时，如果能在画面中安排前景，配以其他景物（如动物、树木等）作为陪衬，不但可以使画面有立体感和层次感，而且可以营造出不同的画面气氛，增强山川风光作品的表现力。

例如，有野生动物的陪衬，山峰会显得更加幽静、安逸，也更具活力，同时还增加了画面的趣味性。如果利用水面或花丛作为前景进行拍摄，则可以增加山脉秀美的感觉。

下面这张照片是通过松柏作为前景，通过松柏的"近"和山峰的"远"突出了画面的层次感和空间感。

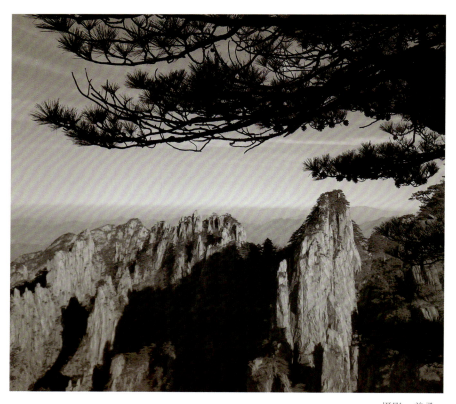

摄影：姜勇

利用魔法时间拍摄绚丽光影

拍摄日出、日落美景的黄金时段是太阳出没于地平线前后。在这个时段里，人眼直接看太阳不会感到刺眼，而且光线非常柔和，便于对景物进行拍摄。

由于日出、日落的光线变化很快，要善于抓住这短暂的拍摄时机。拍摄日出应该在太阳尚未升起，天空开始出现彩霞的时候就开始；而拍摄日落则应该从太阳的光照强度开始减弱，周边天空或云彩出现红色或黄色的晚霞时开始拍摄。

火红的日出和日落会让山景、水景更加震撼。

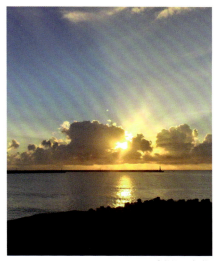

摄影：李菲

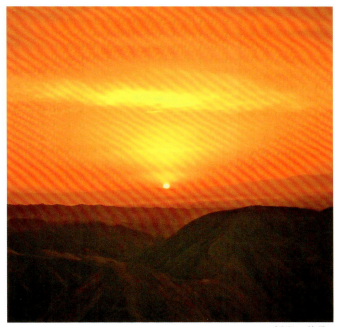

摄影：姜勇

寻找水中绚丽的色彩

生命始于海洋,同样所有的生命也都离不开水。一般情况下水是没有颜色的,因此水面很难拍摄和处理。但如果细心观察,就会发现水面具有类似镜子的反射效果。在色彩丰富的季节,水面被反射赋予丰富的色彩。

要想寻找水面丰富的色彩,不仅需要天时、地利,还要人和。

天时就是要在植物和树木色彩最艳丽的时候,一般夏秋季节较明显。地利就是必须在河流或湖泊的对岸找到相应的色彩丰富的植物元素或其他元素。所谓人和,当然就是要求摄影者有超凡的对美的领悟,能够找到最合适的拍摄角度,看到常人无法看到的美。

在拍摄水景时,一般采用斜侧或低矮的角度进行拍摄,如果在河的左岸拍摄,就只能通过水面表现对称的河右岸的景色。为了控制水面的反射元素和质感细节,需要选择一个较低的拍摄点进行创作,如果拍摄点过高,如在山顶,就只能看到水面反射的天空中刺眼的阳光。

摄影:刘顺才

拍摄旅途中的苍松翠柏

拍摄局部表现形式美

在森林中拍摄时,除了展示森林的壮阔气势,还可以寻找树木有意思的局部,得到更有特色的画面。

尽量靠近被摄体拍摄能够使画面中不再出现多余、杂乱的风景元素,往往能够获得难得一见的视角。如下面这张照片,通过靠近拍摄,使粗糙的树皮占据了全部背景,从而与嫩芽形成材质对比,以此衬托出新芽的强大生命力。

在拍摄完成后通过后期App,如Snapseed,为四周添加暗角,可以令主体更加突出,并且增强画面的质感。

利用逆光拍摄透过树叶的星芒

在接近正午的时间段,如果正行进在树林中,不妨仰头正对太阳拍摄一张树叶的照片。部分树叶会被逆光打出通透感,而一些被遮挡的树叶则会成为暗部,形成自然的明暗分布。

通过巧妙地寻找拍摄角度,让阳光从树叶的缝隙中穿透过来还会形成好看的星芒效果,为画面增色不少。

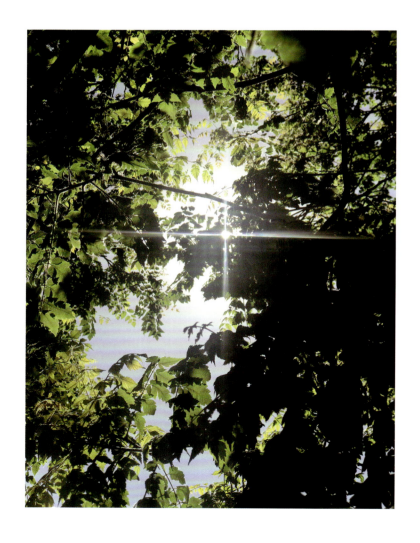

用剪影表现枝干的线条美

剪影这种拍摄形式很适合表现被摄体的形状美感。如果想拍摄树木枝干的线条美,将其拍成剪影是不错的方式。

在拍摄时要注意寻找最能让观者感受到枝干美感的部分,并且通过调整拍摄角度来得到一个相对纯净的背景。

摄影:白静

拍摄旅途中的奇花异草

拍摄花卉特写简化画面

在拍摄特写时,最重要的问题就是对焦点。对焦点一定要仔细选择并准确对焦。一旦有偏差,画面出现模糊,整张照片就被毁掉了。

为了获得较好的背景虚化效果,需调整角度,使背景距离花卉更远,或者将手机更靠近花卉拍摄,这样拍摄出来的照片虚化程度会更高。

摄影:陈康

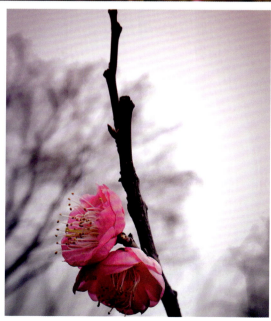

摄影:罗媛媛

利用对称构图展现残花之美

不要想当然地以为花卉的花期过了,花都凋零了就没有美感可拍。只要构图好,残花依然别有一番韵味,如下面这张照片。已凋零的、低下头的花卉,配合水面的倒影及干净的黑背景形成对称构图,美感十足,并且隐隐给人一种凄凉之美。

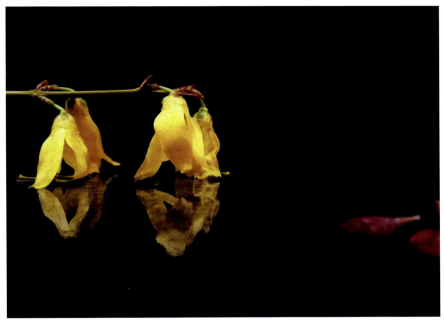

摄影:姜立岑

利用水滴表现花卉的灵性

"智者乐水",水是充满智慧与灵性的,在花卉拍摄中加入水滴也是常用的拍摄手法。如果是雨后拍摄自然少不了带有水滴的花卉,但是没有下雨的天气如何拍摄呢?解决办法是自带一瓶水,往想要拍摄的花卉上喷洒水就可以了。喷洒时距离花卉稍微远一些,还要注意水量别太大,水量太大会影响花卉的形态,有几滴水作为点缀即可。

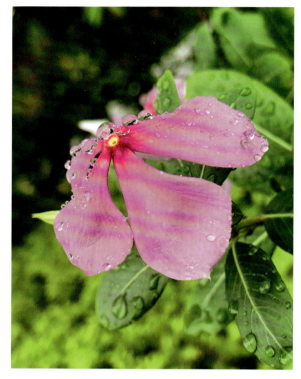

手机也能拍出惊艳的微距效果

如果水滴影响了花卉的形态,如右侧这张照片,花瓣明显下垂,并且互相挤压,对画面美感就会产生负面影响。所以最好还是带一个喷壶,或者更专业的类似滴管的装备,可以一滴一滴地往花卉上滴落,能清楚地确定水珠在花卉上的位置。

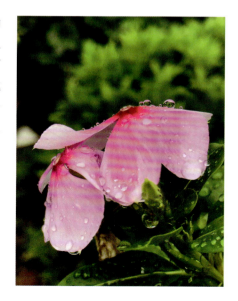

利用昆虫增加画面动感

花卉虽然是有生命的,但依旧属于静物摄影,为了让花卉的照片更有动感,可以考虑加入昆虫来让画面更具活力。

用手机抓拍翻飞的昆虫是有难度的,这里教给大家一个小技巧。看到有昆虫在场景中的时候,先对着花卉进行对焦,然后按住快门,此时手机会进入连拍模式,从拍好的一系列照片中挑选一张效果最好的就可以了。如果昆虫是静止在花卉上,就跟拍摄普通花卉一样,先构好图,然后对焦,按下快门拍摄就可以了。

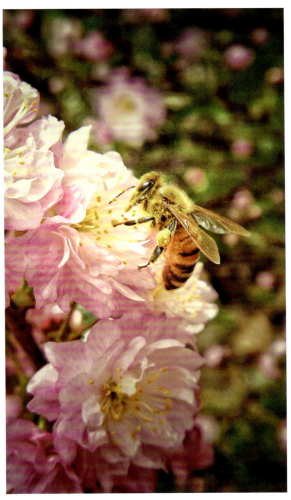

摄影:刘润发

营造纯净的拍摄背景

有很多让背景变得简单的方法，如背景虚化，朝天空拍摄，或者朝地面拍摄等，这些方法在本书前面章节都有所介绍。这里要介绍的是"制造"纯净背景的方法，其实就是拿一块单色的布作为背景。不要小看这个方法，带块布也不会增添多少出行负担，但却可以拍出下图这种美感十足的照片。当然了，不只是布，只要是色彩单一的背景都可以。

摄影：王立盛

遇上"坏"天气不要愁

下雨天怎么拍？

利用积水

利用积水可以拍摄很棒的倒影效果。正因为下雨，路上才有了积水，将积水倒映的景象和现实中的景象相结合，可以拍出视觉美感很强的照片。

拍摄水滴

下雨天可是拍摄水滴的好时机，无论是在自家阳台上，还是户外的花花草草上，甚至是路边的石块上都会有凝结的一颗颗水滴。将手机靠近水滴并开启微距模式，一张美美的水滴照片就诞生了。

隔着玻璃拍摄

雨天拍摄技巧当然少不了隔着带有水滴的玻璃拍摄那雾蒙蒙的照片。不得不说,这类照片可以很好地传达雨天独有的凄凉、朦胧的意境美。

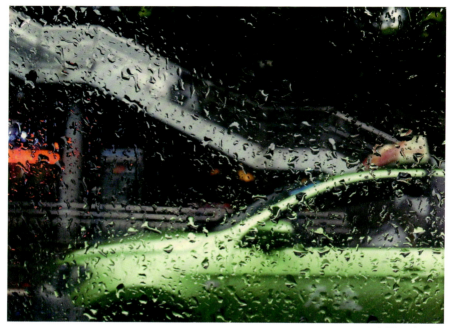

摄影:陈世东

下雪天怎么拍?

雪可以让原本看上去杂乱的大地披上一袭白衣,是容易出好照片的天气。但在拍摄雪景时为了突出"白",要注意白平衡和曝光的控制,如果对其操作方法还不太熟悉,建议回到本书第2章再进行学习。

为了让雪看起来更白一些,这里有一个小技巧,就是提高曝光补偿。操作也很简单,手指按住手机屏幕并向上滑动,会看到画面明显变亮,当雪地足够白时就松开手指,按下拍摄按钮即可。

摄影：仁泠

起风了怎么拍？

风本身是无形的，但它却会让随风摇摆的景物产生律动感，这时就可以利用风来拍摄表现动感的画面。

如右侧这张照片中随风起舞的狗尾草，抓住狗尾草摆动幅度较大的瞬间进行拍摄，可以令画面更具视觉张力。

在起风时拍摄带有波纹的水面，可以使用慢门拍摄，从而将水面营造出磨砂质感。用慢门拍摄时需要使用三脚架固定手机，并使用带线控的耳机线遥控拍摄，或者利用定时拍摄功能进行拍摄。

摄影：Gu

起雾/霾了怎么拍？

由于目前环境污染比较严重，很多地方也分不清起的是雾还是霾了。但无论是雾还是霾，这种天气的特点是一致的——简化画面。因此在起雾/霾的天气很容易拍摄出极简风格的照片。

在拍摄时要注意选择合适的拍摄角度，使画面由清晰到模糊的景象层次分明，避免一片白茫茫导致画面没有层次感。

如果在霾天进行拍摄，请一定做好防护，戴上口罩再进行拍摄，切勿为了拍照而影响身体健康。

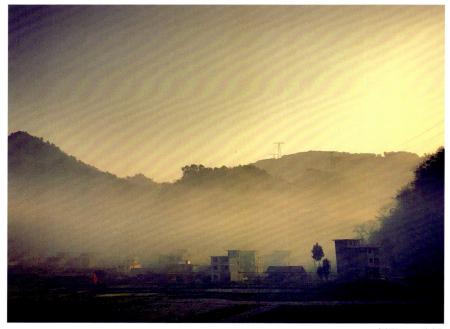

摄影：田馥颜

手机也能玩慢门风光

利用慢门拍摄闪电

拍摄闪电已经不再是单反相机的专利了，使用手机一样可以拍摄。首先需要找一个安全的地方，使用支架将手机固定好。拍摄闪电有一些经验，天空中已经出现过闪电的方向就不要去拍摄了，可以选择还没有出现过闪电的方位进行拍摄。然后开启手机的慢门模式，建议用带线控的耳机线控制手机快门，以避免不必要的震动。对焦点选择在远处任意景物上就可以，按下快门，手机就开始拍摄了，可以实时看到前景的亮度，当前景的亮度达到预想的效果，再次按下快门，停止拍摄。之后不断重复拍摄，直到在画面中出现了闪电，拍摄就成功了。

拍摄闪电是需要运气的，因为我们无法准确判断哪个方向、什么时间会出现闪电，所以，在拍摄时一定要有耐心。

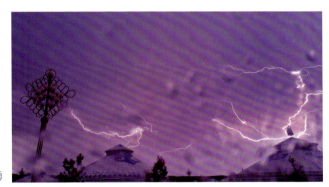

摄影：姜勇

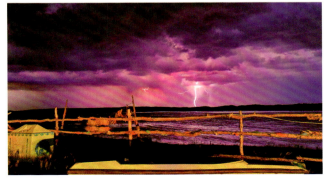

摄影：姜勇

利用慢门拍摄星轨

目前很多手机都有星轨拍摄模式。因为星轨拍摄模式属于慢门摄影,所以无论是手机还是相机,都需要使用支架进行固定,然后选择星轨模式。同样建议大家使用快门线控制快门拍摄。

星轨拍得好看与否除了与星轨的成像质量有关,前景的选择也至关重要。可以在天空不是很黑的时候先拍摄一张前景,通过后期App软件与星轨进行合成,也可以在拍摄时用手电筒照射前景进行补光。在确定好北极星的位置后,也就确定了星轨的位置,配合树木、山峰或一些标志性的建筑进行拍摄都是不错的选择。

如下面这张星轨照片就明显对前景的经幡进行了补光,丰富了画面内容。

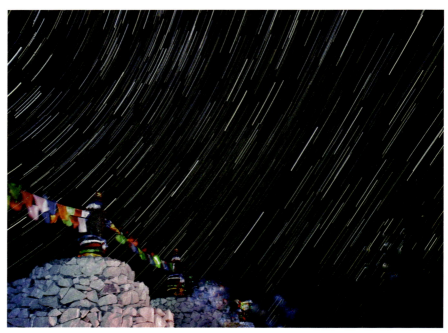

摄影:姜勇

利用慢门拍摄平静的水面

使用慢门拍摄平静的水面是很常用的一种拍摄方法,通过慢门拍摄的平静水面会有一种丝绸般的质感。

慢门拍摄流水不一定非要使用支架固定手机,但拍摄平静的水面仍然需要支架。原因在于,流水流动速度相对较快,有时使用1/15 s甚至更短的快门时间就可以拍摄出丝绸状的流水。但平静水面的水纹传递速度相对就要慢很多,短时间的曝光无法将水面完全雾化。

将手机的拍摄模式调整为慢门模式,选择的曝光时间越长,水面雾化效果就越好。但要注意,这样噪点也会增多,这时就需要多选择几种参数进行拍摄,挑选一张自己满意的就可以了。

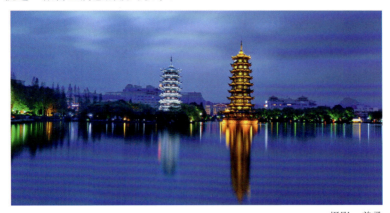

摄影:姜勇

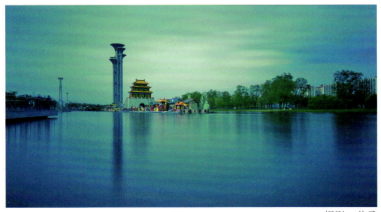

摄影:姜勇

利用慢门拍摄绚丽的车轨

车轨摄影在几年以前还是单反相机的专利,但如今大部分手机已经有了车轨拍摄模式,也可以拍出质量不错的城市车轨照片。在拍摄之前需要准备一个手机支架将手机固定好,然后选择慢门模式或车轨模式就可以拍摄了。为了防止点击屏幕上的拍摄图标导致手机震动,建议大家购买一根带线控的耳机线,遥控手机拍摄。

在取景方面,如果在街道旁边拍摄车轨,机位一定要低,这样拍出来的车轨是分开的、有层次的,给人的视觉冲击力更强。如果是在高处俯拍,建议寻找有交叉或有弯道的公路进行拍摄,这样拍出来的照片线条美感更强。

 手机没装专业App,照样拍光绘摄影

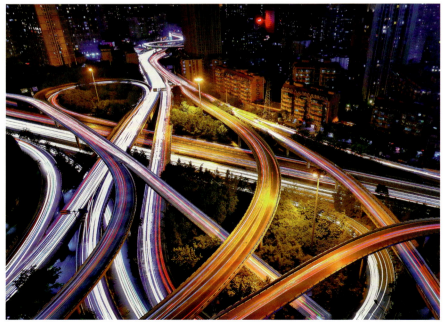

摄影:许小白

利用慢门拍摄无人的景区

看着景区优美的风光，肯定想拍一些美图，但过多的游客会让画面显得很凌乱。除了巧妙寻找视角避开人群之外，也可以通过手机中慢门拍摄功能来去掉流动的人群。

使用慢门拍摄时，为了防止景物模糊，需要使用手机支架进行固定，然后点选慢门拍摄。与拍摄车轨类似，为了防止手机震动，建议购买一根带线控的耳机线遥控手机拍摄。这样就能得到一张去掉流动人群的风光照片。

这里要提醒大家的是，通过慢门去掉人群仅限于走动的人群。曝光时间越长（快门时间越慢），人流移动得越快，"去人"效果就越好。但长时间曝光会增加噪点，这就需要拍摄时结合照片质量和最终效果多多尝试了。

摄影：姜勇

 慢门长曝光并非单反相机的专利

摄影：姜勇

Chapter 08

用手机拍摄饕餮盛宴
——美食专题

坐在有光线的餐位

在拍摄食物时光源非常重要,光线的强弱、颜色会直接影响照片的色彩与品质。一般来说,任何景物在日光照射下,其色彩都是比较鲜艳饱和的,食物亦然,因此若是白天用餐,不妨找窗边或是露天的位子,在阳光的照射下来拍摄美食。

如果是在室内餐厅进行拍摄,一定要关注餐厅所用光线的色彩,一般的餐厅为了营造气氛,采用黄光为主的照明,所以,如果在拍摄的时候,除非特意要使用这种光线来渲染某种自己需要的气氛,否则需要在手机上设置白平衡来纠正偏色的情况。

另外,如果光线不是很充足,可以将反光比较强的白色餐巾纸或自己闪亮的包包放在食品的旁边,对食品进行补光。如果是两个人一起进餐,也可以考虑让另外一个同伴打开手机的照明小灯来对食品进行补光。

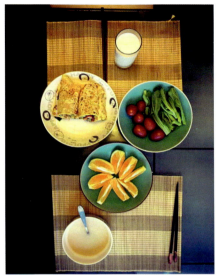
▲ 在充足的光线下,美食看起来很可口

如何将美食拍得让人垂涎欲滴

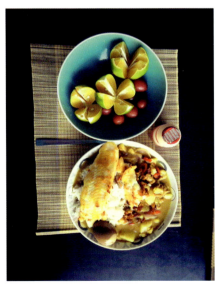

摄影:刘娟

美食摆放很关键

利用餐具做引导线

餐具是美食摄影中的常客,如何有效利用它们是值得注意的问题,稍不小心就会影响到主体的表达。

将餐具作为视觉引导线是一个比较好的方法,既可以让这些富有美感的餐具出镜,又可以将观者的视线很自然地引导至美食上。

如下面这张照片,通过在画面右下角加入的餐具,并且有意识地将其指向画面的主体——美食,使整个画面看上去清新、自然。

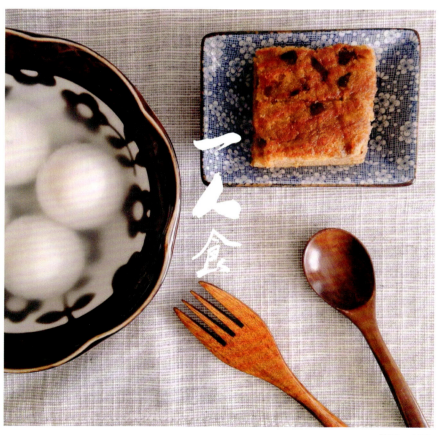

摄影:仁泠

找个白背景拍美食

想拍出小清新风格的美食照片,选一个白色背景进行拍摄是非常有效的方法。但在拍摄完成后可能会发现,虽然背景是白色的,可拍出来的画面白背景却发黄或发蓝,也可能发灰。

白背景发黄或发蓝是因为手机自动判定的色温出现了偏差,需要手动调整色温。画面偏黄就降低色温,画面偏蓝就提高色温,在调整的同时观察白色背景颜色的变化,显示为白色就证明色温调好了。

那么发灰是什么原因呢?发灰其实是因为背景曝光不足造成的,可以通过为背景补光或通过增加曝光量来解决。但这样可能会使美食曝光过度,再利用强大的手机后期App,稍微调整一下阴影选项即可解决这个问题。

摄影:李晶晶

美食不一定要放在一起拍摄

有些美食,如包子、饺子、糕点一类,每个个体外形都几乎相同,放在一起拍摄难免令画面有些单调,此时就不如单独拿出一两个,摆个造型,拍摄特写,更能体现食物的形态美。

如下面这张照片,刚刚手工做好的具有民族特色的美食,如果放在一起拍摄,只能是密密麻麻一片,很难有美感。单独拿出一个包子放在手心,将其余的包子作为背景,既突出单个食品的同时也令画面产生多与少的对比,给观者一种视觉冲突,产生一定的视觉美感。

摄影:陈晓慧

拍摄角度要灵活

近拍特写表细节

食品的局部会有比较多的细节，如闪亮的油光，以及食材表面的凹凸不平带来的明暗变化等。通过近距离拍摄可以将食物诱人的一面充分表现出来。

在拍摄时建议利用好餐盘的边缘，无论是圆形的餐盘还是方形的餐盘，都可以通过其线条感为图片增色。同时由于近距离拍摄时的景深（清晰范围）会很浅，要注意对焦点是否在黄金分割点附近。

摄影：仁泠

手机美食摄影终极攻略

摄影：仁泠

俯拍充分展现美食的色彩

俯拍美食可以最全面地展现食物的色彩,尤其是由多种食材组合而成的美食。如下面这张照片,只有俯拍的角度才能同时清晰地展示橙子、香肠、蛋糕、咖啡及餐布的色彩。而食物的整体色彩偏暖色调,配合一块冷色调的餐布,使画面生动了许多。低饱和度、低对比的小清新式风格配合多种色彩,让观者感受到了生活的美好。

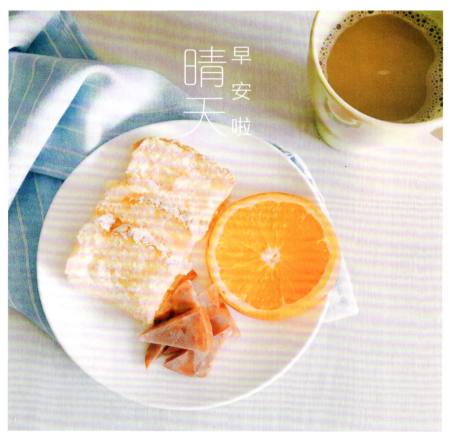

摄影:仁泠

找好角度拍摄创意美食

拍摄美食的时候，也可以尽情发挥一下想象力，尤其是在摆设的时候，可以利用与美食相似的形状，将其很有规律地摆在一起；也可以截取美食有特色的局部来表现。在拍摄时则要注意仔细选择拍摄角度，如下面这张照片，角度不对的话，效果就会大打折扣。

在拍摄美食的时候应该学会考虑哪些图形、色块或色彩能打动你，比如，美食独有的纹理图案或色块，甚至是侧光下的阴影，都可能形成特殊的形体特征。搞清楚这些兴趣点，并清楚它能够说明什么或展示什么，再通过一些构图手段或拍摄角度，将其放大表现。

如果自己缺少拍摄和构图方面的经验，也可以模仿一些画家或摄影师的技巧，先从模仿开始，等熟练之后，对被摄对象越来越了解，对画面的掌控能力就会越来越强，也会越来越有利于发挥想象力来拍摄精彩的画面。

摄影：刘金武

逆光拍出"热气腾腾"的美食

有些美食在掀开锅盖或是刚刚端上餐桌的那一刻会有浓浓的蒸汽飘散出来。抓住这一刻进行拍摄会令美食照片增色不少。但要注意选择逆光或侧逆光的拍摄角度才能有较好的"热气腾腾"的效果。

如下面这张照片,蒸汽让美食有一种若隐若现的感觉,给观者一种意境美。正是由于窗外的侧逆光使蒸汽尤为突出,并使锅中的粽子表面出现明暗对比,立体感更强,从而呈现出粽子"热气腾腾"的即视感。

摄影:不羁

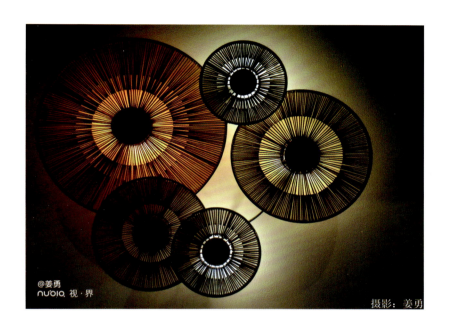

摄影：姜勇

Chapter 09

用手机拍摄精致的生活
——静物专题

利用光影让静物产生艺术美

小物件也能不寻常

即便是再不起眼的物品,只要有光影相伴,再加上拍摄者自己的想法,就一定会拍出好照片。

更换牙刷头,一个再简单不过的举动,但因为当时的光影,配合拍摄者当时的心境,驱使他按下快门,于是一张颇有意境的照片诞生了。

便携性是手机最大的优点,为人们随时随地进行拍照提供了可能。善于观察身边转瞬即逝的光影,并随时将它们记录下来,逐渐培养自己的摄影意识。

摄影:Bochain

光影也能做画框

框式构图应用方法多种多样,即便是光影都可以做画框。如下面这张照片,利用明暗光影在地板上形成的一个不规则的画框,左侧的植物倒影则是这个画框的点睛之笔,在突出主体的同时很好地引导观者对画面之外的景物进行联想。看到这张照片就会让人联想到种满花草的阳台,以及户外明媚的阳光。通过拍摄者所拍摄的作为主体的拖鞋,我们可以看出他对美好生活的珍惜及享受。

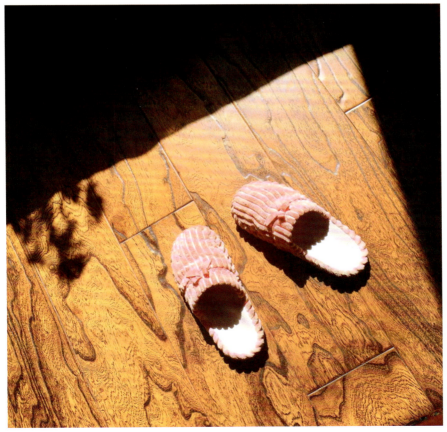

摄影:月亮粑粑

解放你的想象力

你看"它"像什么

有些场景看似平淡无奇,却能激发人们的联想。如下面这张水管的照片,两个阀门的位置和角度好像两只大眼睛,阀门把手就好像是眉毛。拍摄者看到后的第一反应是觉得它像机器人瓦力,整个画面让人忍俊不禁。

这种可以引发观者联想的图片会让人觉得非常有意思,而且创意十足,但也很考验拍摄者的观察力,以及自身的联想能力。

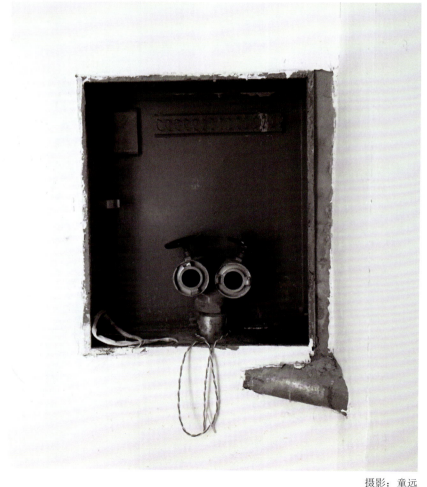

摄影:童远

一个杯子也能拍出花样

说起拍摄杯子,大家肯定第一时间会想到那些在家中拍摄的富有生活气息的画面,那我们能不能拍得更有创意一些呢?摄影的魅力就在于可以充分激发拍摄者的创意,如下面这两张照片,将夕阳风光与透明的杯子结合在一起,富有意境的同时画面也极具美感。

通过这两张照片,是不是也能激发出其他的创意呢?如用眼镜制造画面畸变,拍风光时使用慢门配合丝巾为画面增添不一样的色彩。更多的摄影创意等待着每一位摄影爱好者去挖掘!

摄影:田馥颜

摄影:田馥颜

自制小场景

生活中看到的景象总会有激发你创作欲的时候,可以自己动手摆一个小场景,或者精心策划一个画面进行拍摄。

有些摄友出门旅行会带一个小玩偶,每到一处风景秀美的地方就给小玩偶拍一张照片,看起来也很有意思。下图是将一些小红果在雪地上摆出一个心形拍摄而成,红、白相映,颇有几分情趣。

摄影:刘佳

让静物照更生活化

静物也能小清新

小清新类照片深受广大摄友的喜爱,主要是这类照片让人看了很放松。拍摄小清新类的照片一定要寻找那些色彩比较单一,并且色彩饱和度比较低的对象进行拍摄。大红大紫、五颜六色的对象很难拍出小清新的感觉。

小清新的照片对场景也有一定的要求,最好是那些生活中常见的,并且看似比较随意的场景。用手机拍摄严肃题材是拍不出小清新风格的,但是拍摄花花草草、锅碗瓢盆就很容易找到这种感觉。

小清新类照片风格通过后期可以轻松实现,首先将照片饱和度降低,然后将对比度降低,这时会发现照片已经有了小清新的感觉,如果觉得还不够,可以将阴影再提亮一点。

摄影:白静

摄影:墨影随行

将手加入画面

在拍摄静物时将自己或别人的手加入构图会有一种更生活化、更写实的感觉。但如果手在画面中放的位置不好,很有可能影响画面主体的表达。

下面这张照片对手部的处理就不错。将主体放在画面下1/3处,手机靠近花朵拍摄,从而让手部有一定程度的虚化,以防止其干扰主体的表达。

在拍摄一些加入手部的画面时,不要害怕对手进行取舍,毕竟只是陪体,但注意不要从手指关节、手腕处切割。

摄影:王璞

摄影：倪建华

Chapter 10

用手机表现瞬间美
——街拍专题

如何拍出优秀的街拍作品？

使用手机拍摄街头场景是再好不过的选择了，既轻便，又很隐蔽。在"扫街"的过程中，总会有那些形式美感很强的场景，如下图的对称效果及大小对比的场景就很有意思。

作为摄影初学者，找到这些"有意思"的场景并不容易，因为这需要通过一定时间对观察力的练习，也就是常说的"摄影眼"。这里向大家介绍一下如何使自己拥有"摄影眼"。

- 给自己一个特定题材进行拍摄。这里所指的特定题材可以是"只拍线条感强的场景""只拍颜色对比场景"甚至是"只拍圆形物体"等，总之，给自己确定一个明确的拍摄范围，然后有目的地去寻找这些场景，久而久之，对提高观察力非常有帮助。
- 对一个物体进行多次拍摄，并且每次拍摄要有不同。一个物体可以正面拍、侧面拍，可以顺光拍、逆光拍，可以立着拍，也可以放倒了拍，总之，拍到你无法想出有其他拍摄方法为止。这个练习可以提高多角度观察景物的能力，让你在街头这种复杂的环境中迅速找到最美的拍摄角度。
- 看到的就是拍到的。大家在用手机拍照时肯定会有这种感觉，在手机镜头中出现的画面和自己看到的不一样，这是很正常的现象。但是当看到一个有趣的场景时，如果拿起手机后再去调整拍摄距离、角度，很有可能会错失拍摄机会。这就需要我们在看到一个场景时，立刻在脑海中形成在手机中拍摄出的效果。这样拿起手机就拍摄，对提高出片率帮助非常大。

如果能在平常拍摄时注意以上3点的练习，那么再发现街头有趣的场景就不是难事了，更重要的是，你总能看到那些别人看不到的精彩瞬间。

摄影：文强

抓住瞬间
抓住有趣的瞬间

街头海报与行人在一些特定的角度会形成相互呼应的效果，这种画面往往会让人感觉很有趣，有的还会引发观者对现实的思考。

如下面这张老人与饮料广告的照片，广告中的人就好像是老人的儿子过年回家给拿饮料一样，老人比较高兴的表情也让观者有一种温馨的感觉。但我们再想一想，如果这时走过的是一位愁眉苦脸的老人呢？会不会觉得这位老人是在思念自己久未归家的儿孙呢？有时画面中的细微差别就会使观者的感觉发生很大的变化。下面介绍一下这种照片是如何拍摄的。

如果你发现了一个海报与行人相呼应的场景，并且这个场景会"存在一定时间"，只需要找一个合适的角度，用手机拍下就可以了。但往往这类图片拍摄的都是瞬间而过的场景，难道真的需要那么快的思考、反应速度吗？其实不然，有经验的拍摄者在看到一张海报时，感觉可以配合行人进行拍摄，就选取合适的角度等待一个合适的人出现，当某个符合拍摄意图的人走过时，即可按下快门拍摄。也就是说，这类照片往往都是"等"出来的，只不过有时迎面正好走来一位很适合这个画面的行人，那么拍摄很快就能完成。但有时为了等一类特定的行人可能需要几个小时，也有可能等半天却一无所获。

有趣的街拍

摄影：文强

抓住引人深思的瞬间

摄影作为一种表达方式，除了表现美感，更重要的在于是否可以引发观者的思考。

如下面这张照片，通过错视，工厂冒着的浓烟就好像是冒在行人的头上，而这位行人正好骑着辆摩托车。这样的画面不禁让观者思考，如此严重的环境污染问题除了那些工厂，是否和人们不环保的出行方式有关？每天街上来来往往的车辆，是不是就好似一个个"移动工厂"在污染着人类的生存环境？而这种能够引人深思的画面往往会更加耐人寻味。

拍摄此类照片首先需要拍摄者有一定的生活阅历，然后才是对背景与人物之间联系的观察力。有一定的生活阅历，才有对现实事物的独立想法，也才能在街头发现这些存在微妙联系的景物时果断拿起手机进行拍摄。

在找到有一定象征意味的背景后，只要手持相机，等待"合适"的行人走入镜头中，就可以按下拍摄按钮了。

摄影：文强

抓住具有美感的瞬间

街头拍摄中有这样一类照片，它没有多少内涵，也不会引起观者的过多思考，但是却有着强烈的形式美感，也就是满足观者视觉欲望的那类照片。

这类照片需要拍摄者有较强的观察能力，要能够发现那些三维转换为二维之后会产生形式美的场景，并选择合适的拍摄角度。

如下面这张照片，首先需要拍摄者发现这种高度对称街景的美感之所在，通过完美表现对称的正面拍摄，以及正好站在正中央的路人，使得这张照片的形式美感很强。

下图则是发现了轮胎摆放的形状美感，并且与街道上行驶的汽车相呼应。画面整体既有一定的对称性，前中后不同景物形成的空间感也很突出。

摄影：文强

利用街头元素进行拍摄

利用街头景物间的遮挡

通过拍摄角度的选择,可以让景物相互遮挡,并形成令人产生错觉的透视关系,这就是利用错视拍摄的基本思路。

拍摄这种照片的关键在于要利用好近大远小的透视效果,如在日出时拍摄手托太阳的照片,或者用手推比萨斜塔的照片,都是利用这种透视关系实现的创意照片。基于此点,可以在生活中发现更多有意思的错视组合。

拍摄此类照片的重点在于,远处的景物一定不能杂乱,否则会干扰观者的视线,影响透视效果的展现。

摄影:乔晶明

利用街头的影子

李白的诗"举杯邀明月,对影成三人"。这是一句画面感极强的诗句,可见古人也知道利用阴影来增加情调。在手机摄影中也是如此。

将阴影作为画面的主体进行拍摄,可以激发观者的想象力,让人们对景物本身进行联想。同时阴影造成的明暗对比也会让照片有一定的美感。

在拍摄以阴影为主体的画面时,测光及对焦点要选择在阴影所处平面中较亮的部分,这样拍出来的照片,其阴影与其他景物对比明显,并且清晰。

摄影:童远

利用街头的色彩

在街头不但有形形色色的人群，还有丰富的色彩等待着拍摄者去发现。像报刊亭、菜市场、路边的广告，甚至是目前为很多人提供方便出行的共享单车，都可以作为街头色彩的主体进行表达。

在拍摄时要注意寻找色彩的对比，如下面这张照片。通过较高的角度将菜市场中不同颜色的蔬菜集中到一个场景内进行拍摄，属于典型的利用色彩展现画面美感，纳入买菜的顾客则让画面更有灵性。

摄影：文强

利用街头人与物的呼应

在街头拍摄时,人与物之间的呼应也是一大拍摄方向。如故宫、颐和园等皇家园林,有许多神兽的雕像,或者是游乐园的一些有趣的设施,都可以与行人产生某种程度的呼应,从而拍摄一些有趣的照片。

如下面这张照片,橱窗中的人造模特与行人产生了某种呼应,给观者一种仿佛这位行人在检阅部队的感觉。

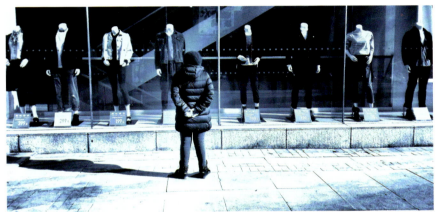

摄影:文强

下面这张照片依旧是通过人与物之间的呼应来表达主题,但主体不是人而是物,通过以红灯笼作为主体传达过年的大环境,街边的人物则与灯笼产生呼应,表现出过年的喜庆气氛。

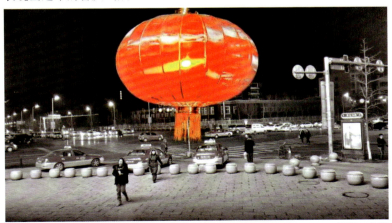

摄影:文强

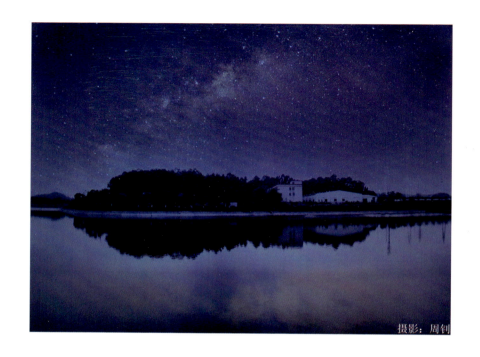

摄影：周钊

Chapter 11

简单而强大的手机摄影后期——后期专题

手机照片后期处理的基本流程

目前很多手机都自带后期处理软件，下面所讲的手机照片后期处理流程涉及最常见和常用的手法，但并非每幅照片都一定要按照这些项目依次进行调整。当某部分足够满意时，自然就可以跳过某个流程，继续下面的调整。

调整构图

一张图片首先要确定它的构图。手机自带的后期处理软件或手机后期App，如Snapseed、VSCO等都可以对照片进行裁剪，还可以校正照片的水平或垂直方向上的畸变、歪斜等情况。如下面这张照片，通过二次构图及水平方向的调整，再稍稍调整曝光，立刻变得画面简洁、主体突出。

后期处理前

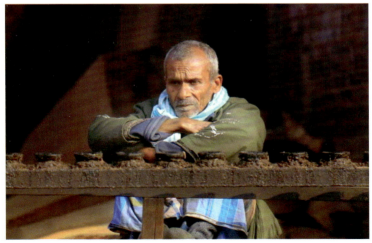

后期处理后

下面以 iPhone 手机为例,介绍一下如何用手机自带的后期功能进行构图调整。

首先打开一张照片,如图 1 所示,然后点击屏幕下方的 图标即可进入图片编辑界面,如图 2 所示。在此界面可以拖动图片边缘的白色框体,通过裁剪的办法重新构图。

构图调整图 1　原图

构图调整图 2　编辑界面

调整曝光

当拍摄的照片曝光不正确的时候,如曝光过度或欠曝,使用后期软件可以轻松将曝光调整至正常。但这种情况属于前期拍摄时的失误,在这里不主张依赖后期去弥补前期的错误。

曝光问题更多的是由于场景明暗反差太大导致的一次拍摄无法同时使亮部、暗部均正常曝光的情况。这时使用后期 App 通过对亮部或暗部局部的曝光调整,使整张照片的曝光正确。

后期处理前

后期处理后

 简单的曝光调整通过手机自带的软件即可完成。依旧以iPhone手机自带软件为例。首先进入图片编辑界面，方法与调整构图中介绍的方法相似。进入编辑界面后，点击 图标可看到弹出的选项栏，如图1所示。点击"光效"一栏右侧的下拉箭头 ，弹出如图2所示的列表。点击曝光一栏，即可通过拉动界面下方的标尺进行画面亮度的调整，图3即为增加曝光后的效果，可以看到画面明显变亮了。按此操作即可根据拍摄者的意图对画面亮度进行控制。

曝光调整图1　原图

曝光调整图2　"光效"列表

曝光调整图3　增加曝光

调整色彩

对于色彩的调整一般包括两种情况。第一种是对画面整体色调进行调整，可以通过白平衡、高光色调、阴影色调进行调整。第二种是对画面色彩饱和度进行调整。根据画面表达的情感不同，可以提高或降低色彩饱和度。需要注意的是，饱和度一定不要过高，否则色彩过于浓重会毁掉一张照片。下图就是典型的通过后期App将高光部分加红和加黄后的效果。

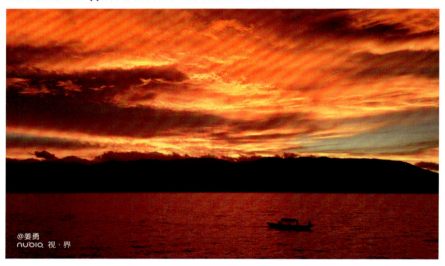

右图则是将照片做消色处理，降低饱和度、降低对比，并让照片色调呈淡淡的黄色，从而使画面给人一种淡雅、舒适的感觉。所以，色彩不是越浓、越艳就越好，而是要符合拍摄者想要表达的情感。

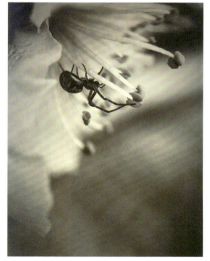

摄影：田馥颜

在 iPhone 手机自带的后期处理软件中也可以对色彩进行调整。依旧是先进入图片编辑界面，与调整曝光相同，也是点击 图标，但在弹出的选项框中需要点击"色彩"一栏右侧的下拉箭头，弹出图 1 所示的选项框。

根据需要可以分别选择饱和度、对比度、偏色进行调节。如果需要调整饱和度，点击饱和度选项栏即可进入调整界面，依旧是通过滑动标尺进行调节，如图 2 所示，色彩饱和度明显增加。对比度和偏色的操作方法与调整饱和度相同，这里不再赘述，根据拍摄者需要的色彩效果进行调整即可。值得一提的是，这里的偏色选项其实类似于白平衡的调节，可以校正色彩，或者让画面整体呈现冷调或暖调。

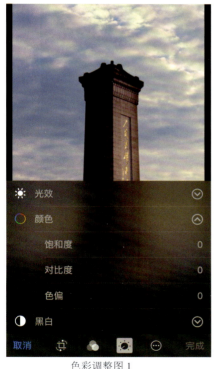

色彩调整图 1

色彩调整图 2

手机摄影后期实例教学

让一张废片起死回生

本书提到过逆光摄影或在其他明暗反差比较大的场景中拍摄时一定要遵循"宁欠勿过",也就是宁可欠曝,不可过曝。原因在于欠曝的暗部可以通过后期App找回细节,而过曝的区域却没有办法通过后期处理弥补。下面给大家演示如何将下图这张欠曝的照片找回暗部细节。

这里使用的后期App几乎是手机摄影师人手必备的软件,它就是Snapseed。

(1)下载并打开该软件,软件界面如图1所示。点按任意位置,打开要处理的照片,如图2所示。点击右下角铅笔按钮,进入工具选择界面,如图3所示。

Snapseed App 图标

Snapseed 图 1

Snapseed 图 2

Snapseed 图 3

（2）选择第一项"调整图片"。手指按住图片上下滑动就可以对调整项目进行选择，这里先选择"阴影"选项，如图4所示，找回暗部细节。不先调整"亮度"的原因在于，调整亮度会将画面整体提亮，使原本曝光正常的天空受到影响。先调整阴影，将建筑的暗部细节找回来，再视情况适当提高亮度，这里将阴影数值提高至54，调整后的效果如图5所示。

Snapseed 图 4

Snapseed 图 5

（3）可以看到，在提亮阴影后，暗部细节已经被找了回来，但画面亮度仍有些不足，这时再进行亮度的调整，如图6所示。虽然画面亮度有所提高，暗部细节也有一定的表现，但是建筑的亮度仍然不足，这时选择工具界面中的"画笔"工具，单独对建筑进行提亮。为了准确涂抹建筑，可以将图片放大，以确保提亮部位的准确性，如图7所示。

Snapseed 图 6　　　　　　　　　　Snapseed 图 7

（4）亮度及细节调整到位后，再进行色彩调整。首先略微提高整体的饱和度，让色彩更艳丽一些，毕竟蓝天和黄色的落叶是不错的对比色，有利于提升画面美感。依旧选择"调整图片"，然后对饱和度进行调整，如图8所示。为了更加突出落叶的黄色，使用"画笔"工具，单独提高落叶的饱和度，如图9所示。

Snapseed 图 8　　　　　　　　　　Snapseed 图 9

（5）色彩调整完毕，对画面的清晰度进行简单的提高就完成了画面编辑。回到工具选择界面，选择"突出细节"工具，然后提高"结构"参数，可以看到画面清晰度有了明显变化。但该数值一定不要调得太高，尽量在"25"以内，否则画面会出现很多噪点。调整情况如图10所示。

Snapseed 图 10

（6）保存图片。点击界面右上角"保存"按钮，出现如图11所示的界面。这里解释一下3种保存方式的含义。

- 保存。选择该模式保存后，原始图片将会被覆盖，但是使用Snapseed打开该更改后的照片可以将其还原为原始状态。简单来说就是原始照片被覆盖了，但是新的照片可以无损还原为原始照片。
- 保存副本。选择该模式进行保存后，原始照片依然存在，并且新保存的照片同样可以使用Snapseed进行编辑步骤的还原。
- 导出。这种保存模式可以将修改后的照片进行保存，但是无法通过Snapseed进行步骤还原，原始照片也不会被覆盖。

简单来说，如果确定修改后的照片不会再对其编辑方式进行修改，就可以"导出"进行保存。如果以后有可能还要更改，按"保存副本"进行保存即可。

Snapseed 图 11

（7）保存之后，可以看到原本一张暗部细节全无的照片不但找回了暗部细节，而且是一张不错的中低调照片。

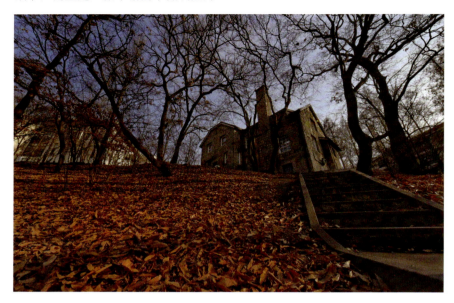

利用后期制作双重曝光效果

使用Picsart这款手机App可以通过很简单的方法做出Photoshop或高端单反相机才能实现的多重曝光效果，而且任意几张照片都可以进行合成。这里给大家实例演示双重曝光的制作方法。

Picsart 图标

（1）在软件界面下方有一个 ，点击该"加号"就可以导入要进行处理的照片，如图1所示。

Picsart 图 1

（2）导入第2张或更多照片。既然是双重曝光效果，所以接下来导入第2张照片。在之前的介绍中已经导入了第1张照片，如图2所示。

接下来点击画面下方的添加照片按钮 ，选取第2张照片。用同样的操作还可以选取第3张、第4张照片，最多可以添加10张照片，算上添加的第1张，也就是该软件最多支持11张图片进行合成，非常强大。

（3）对添加的照片进行编辑。添加完照片后就可以编辑了，先来看一下添加第2张照片后的界面，如图3所示。

可以看到添加进来的照片可以放大、缩小、旋转，还可以通过底部的控制条调节透明度。通过简单调整照片的角度、大小及透明度就可以做出双重曝光效果，如图4所示。

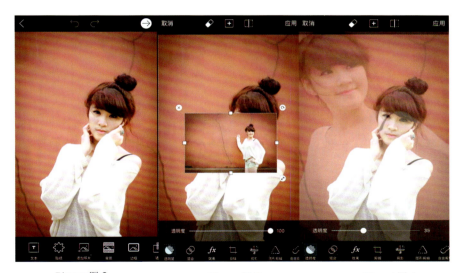

Picsart 图 2　　　　　　　　Picsart 图 3　　　　　　　　Picsart 图 4

点击下方的混合按钮 ![], 还可以调整混合模式, 获得不同的效果。这里选择"柔光"模式, 可以看到照片出现了图5所示的效果。

但虚影的肩带在人物脸上很难看, 而且画面右侧的衣服白影也不美观, 接下来进入下一步, 对画面瑕疵进行修改。

(4) 处理照片瑕疵。对于有瑕疵的地方, 使用橡皮擦工具 ![] 擦掉。具体设置参数如图6所示。

擦除的时候建议把图片放大, 进行仔细涂抹, 这样才会让照片看起来更细腻。将肩带及衣服的白影擦掉后, 点击右上角的 ![] 图标保存。这样, 一张双重曝光的人像照就处理好了, 如图7所示。

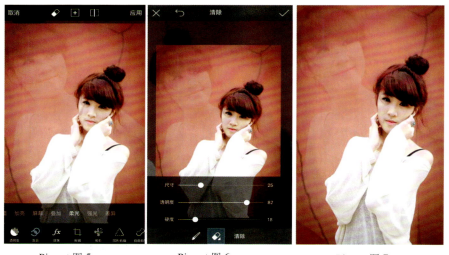

Picsart 图 5　　　　　Picsart 图 6　　　　　Picsart 图 7

给一张照片添加文字

为照片添加文字是摄友很喜欢的一种美化图片方式,效果很文艺,这里使用的是黄油相机App。这款软件擅长在图片中添加文字,以及进行文字的编辑与排版。同时也是图片分享的一个社区,可以对其他人设计的图片点赞、评论、分享,甚至直接套用其文字排版。

黄油相机 App 图标

合成效果图　　　　　　　　　　　　原图

(1)下载并打开"黄油相机"App,如图1所示。第一次登录需要注册一下,过程不再详述。

(2)点击首页中右下角的相机图标,如图2所示,拍一张照片,或者点击相册,打开需要处理的照片,如图3所示。

黄油相机图 1

黄油相机图 2

黄油相机图 3

（3）基础设置中有白边、画面比、背景色、旋转，图4是设置了白边、3:4的画面比和白色背景后的效果，点击右箭头进入下一步。

（4）在选择滤镜时，可以直接选择预设的滤镜效果，如图5所示，也可以点击"调节"按钮进行自定义，如图6所示。

黄油相机图4　　　　　　黄油相机图5　　　　　　黄油相机图6

（5）"模板"是指文字和排版，可以使用已有的模板，也可以自己创建一个模板。如果要使用模板，就点击"模板"按钮，进入模板编辑，如图7所示，滑动下方的模板或点击"更多模板"选择一个合适的模板，如图8所示。

黄油相机图7　　　　　　黄油相机图8

（6）模板中的文字及文字的排版会复制到照片中，如图9所示。点击文字进行排版。排版的项目包括字体下载、选择，文字颜色、透明度，文字方向，对齐方式，行距、字距等，如图10所示。图10是使用黑字白背景加阴影的处理方式，图11是使用扩大行间距、字间距的处理方式，这样得到两种截然不同的排版效果，多多尝试，就可以发现更多好看的文字排版效果。

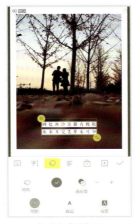
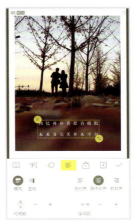

黄油相机图 9　　　　　黄油相机图 10　　　　　黄油相机图 11

（7）编辑文字可以点击最左边的小键盘，如图12所示，添加文字点击右边"+"号框，如图13所示。

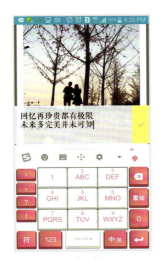
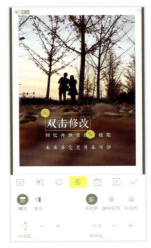

黄油相机图 12　　　　　　　　黄油相机图 13

（8）还有一些元素，点击右边购物袋的图标，如图14和图15所示。

黄油相机图 14

黄油相机图 15

（9）文字排版完成，如图16所示，点击右箭头后，进入下一步添加元素，如图17所示。元素包括话框、文字、图形，这里添加了一个图形，如图18所示，并增加透明度，如图19所示。

黄油相机图 16

黄油相机图 17

黄油相机图 18

黄油相机图 19

（10）图片处理完成，点击右箭头进入下一步，如图20所示，发布并分享，如图21所示。

黄油相机图 20

黄油相机图 21

（11）黄油相机不仅是照片处理软件，同时也是图片分享的一个社区，如图22所示，可以分享自己的作品或欣赏其他人的作品，进行评论、套用等，如图23所示。

黄油相机图 22

黄油相机图 23

小小星球特效

目前很多后期App都可以做小小星球特效,但这里介绍的容我相机功能很强大。

容我相机 App 图标

(1)下载并打开软件,界面如图1所示。首先点开主界面左上角的设置,如图2所示。可以看到里面吸引人的功能一个是摇动手机就可以随机出现图片制作效果,另外一个是A-B的变形效果描述。这里建议把"显示A-B变形效果预设选择界面"关闭,因为这个功能没什么用。

容我相机图1

容我相机图2

（2）点击左下方的图片库，选取手机中保存的图片进行编辑，也可以点击相机，现场拍一张照片进行编辑。先选取一张照片，如图3所示。载入之后，小小星球效果就做好了，如图4所示。

这款软件远不止如此，下面介绍一下它真正的强大之处。

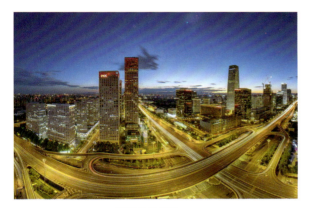

容我相机图3　　　　　　　　　　　　　　　容我相机图4

（3）这款软件的强大之处在于A-B两点的设定。将一张照片在A点编辑一种效果，然后在B点再编辑一种效果，也就是一张照片编辑两种不同的效果。该软件会自动生成一段从A点照片逐渐变化成B点照片的视频。而且在这段视频中的任意一个画面都可以作为编辑后的图片存储下来。

开启A-B编辑功能后，在图片下端有从A点到B点的滚动条，如图5所示。

容我相机图5

（4）下面对A点照片效果进行编辑。滑动下方的滚动条可以获得不同的效果，如果不想对一个个滚动条进行调整，可以摇一摇手机，这样就会出现一个随机效果，有时随机效果反而会激发你的灵感。图6是几种A点照片随机效果图。

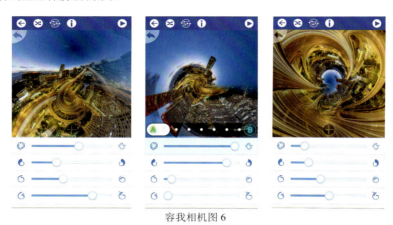

容我相机图6

（5）在A点效果编辑完成后，点击滚动条的B点，进行B点的编辑，效果如图7所示。

（6）在A点和B点的效果都制作好后，就可以存储图像了。点击画面右上角的图标进入另一个页面，如图8所示。

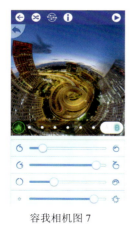

容我相机图7

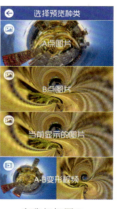

容我相机图8

如果想对哪张照片进行保存，进行相对应的选择即可。这里选择保存A点的效果图，进入图9所示的页面。

点击下方的灰色按钮，进入保存页面，如图10所示。

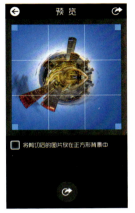

容我相机图 9

容我相机图 10

如果手机空间够大就保存为4 K，保存下来的照片质量会更高。经过以上一系列的操作，A点的效果图就制作并保存下来了，B点的效果图保存方法也是如此。如果想保存A-B之间变化过程的图片，如图11所示。

容我相机图 11

拖动A点和B点之间的"滑块"到任意位置就可以看到该位置的画面，如果想保存，就按照上面介绍过的步骤，依次点击右上角的三角和"当前显示的图片"即可。可以保存A-B两点间任意图片是这款软件最强大的地方。

超好用的后期App推荐

鉴于市场上各种手机后期App鱼龙混杂,在这里为各位推荐一些比较优秀的后期App。

基础调整类

基础调整包括照片裁切、对比度、饱和度、高光、阴影、白平衡等照片基本参数的调整,虽然这些软件还有其他功能,但基础调整的全面性是其突出的亮点。下面几款软件是比较有代表性的软件。

Snapseed

Enlight

Instagram

滤镜类

滤镜可以说是后期处理的神器,普普通通的照片套上滤镜立马高大上,但建议在使用滤镜后再对照片的对比度、饱和度等参数进行细微调整。下面推荐的是滤镜功能十分强大的手机App。

VSCO

MIX 滤镜大师

Afterlight

LOFTCam

Rookie Cam

Faded-Photo Editor

Litely　　　　　　　　FilterGrid　　　　　　　　MOLDIV

添加文字类

在照片上添加文字是文艺青年的最爱，下面介绍的这几款文字类后期App都有丰富的字体和版式供选择，像"食色"这款App是专为吃货准备的字体。

黄油相机　　　　　　　Studio Design　　　　　　　食色

后期合成类

后期合成类手机App就相当于手机版的Photoshop，有着非常强大的图片编辑工具，适合有一定Photoshop基础的人使用。下面两款软件是其代表。

Picsart　　　　　　　　　　　　　　　　　　Pixlr

美颜类

一张照片再加上一个艺术水准高的边框，效果也许就不一样了，下面两款软件都有丰富的边框选择。

美人相机　　　　　　　　　　　　　　　　　美颜相机

用心
发现生活中的美

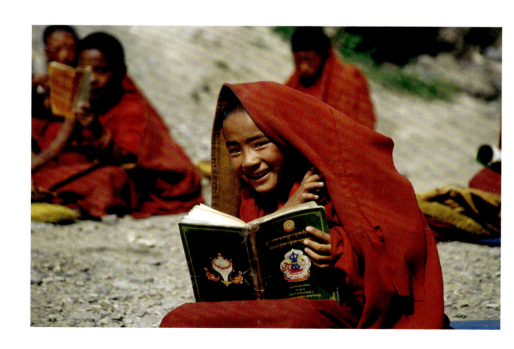